KB082801

에릭 사티

# 에릭 사티

Erik Alfred Leslie Satie

**김석란** 지음

시대를 앞서간 고독한 음악가

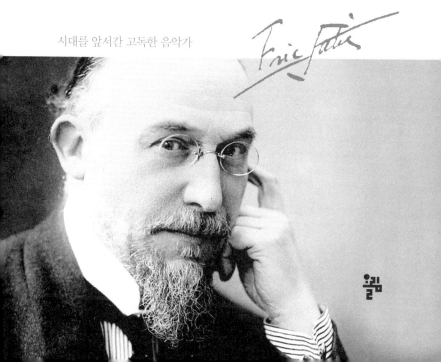

올림

"나는 진실되지 않은 음은 하나도 쓰지 않았다"

-영화 〈사티와 쉬잔〉 중

# 지식, 재미, 감동의 협주

저자 김석란은 4녀 1남인 우리 집의 막내딸이다. 무뚝뚝한 어머니셨지만, 막내딸을 유달리 예뻐하셔서 의상실에서 예쁜 원피스를 맞춰 입혔고 서울시립소년소녀합창단에 데리고 다니기도 하셨다. 중학교가 무시험으로 바뀌어서 갑자기 시간이 늘어난 나를 피아노학원에 보내고 집에다 피아노도 들여놓으셨던 어느 날 초등학교 1학년이던 저자가 피아노에 관심을 보였다. 그래서 나는 바이엘 상권을 펼쳐서 피아노 음계를 어떻게 누르면 되는지를 가르쳤을 뿐인데 저자는 독학으로

에릭 사티

바이엘을 다 떼어버렸다. 재주도 없고 끼도 없는 내가 무심히 건반을 두드리는 동안 저자는 뛰어난 재능을 보이면서 본격적으로 피아노를 배우기 시작하였고 중학교 때부터는 콩쿠르에도 나가기 시작했다. 그러자 저자를 레슨이나 콩쿠르에 데리고 다니는 건 내 몫이 되었고 전문적인 연주자가 된 후에도 계속 함께하였다. 저자는 리허설마다 내게 연주가 어떠냐고 물었는데 좋은 말 말고 비판적으로 말해 달라고 하였다. 아마추어 리스너일 뿐인 나는 '좀 거칠다는 느낌? 선율이 잘 안 들

리네, 어떤 이야기를 하려는지 감이 잘 안 오는데…' 등등 떠오르는 대로 말할 수밖에 없었다. 저자는 아마추어의 귀에 왜 그렇게 들렸을까 하는 의문이 풀릴 때까지 골똘히 생각하여 답을 찾곤 했다. 그러면서 전문가의 귀도 당연히 중요하지만, 아마추어의 느낌도 그만큼 중요하다고 늘 주장했다.

우리나라 사람들이 다소 어렵다고 느끼는 프랑스 음악을 주로 연주하면서 저자는 어떻게 하면 프랑스 음악을 좀 더 잘 전달할 수 있을까를 고민해 왔다. 그래서 매년 "프랑스 음악이 어려우세요?"라는 표제로 영상을 띄우고 해설을 하고 시도 낭송하는 1인 다역의 연주회를 열었다. 연주에 오롯이 집중하기도 어려운데 직접 선별한 영상에다 차분하게 쓴 원고를 손에 쥐고 해설까지 함께하는 저자는 그저 집안의 막내이기만 한 모습은 아니었다. 그러더니 언제부터인가 현대예술과 음악가에 관한 글을 써서 책으로 묶어 내었다. 가족들은 "막내가 작가로서의 재주를 숨겨놓았었네!"라면서 '막내'라는 위치에 가려져 있던 저자의 재능에 놀라워했다. 저자는 아마추어 리스너로서 이런저런 감상을 늘어놓던 내게 '클래식

에릭 사티

음악을 작곡한 사람들'에 대한 책의 독후감까지 내놓아 달라고 청한다. 최초의 독자로서 한마디로 말해 보자면 이 책은 재미와 감동을 다 잡았다. 그러면서도 그동안 어디에서도 읽을 수 없었던 전문적인 지식을 풍성하게 담고 있다는 말도 빠뜨릴 수 없다. 저자는 '아름다워지려고 너무 노력하지 않은 아름다움'이 표현되는 연주를 최고의 연주라고 말하곤 했다. 이 책에서 저자는 한 문장 한 문장 써 내려갈 때마다 들인 노력에 대한 티를 내지 않은 채 '너무 노력하지 않은 흥미로움'을 불러일으키는 데 성공하였다. 마치 그의 음악을 듣는 것 같다.

김영란
아주대학교 법학전문대학원 석좌교수, 전 대법관

# 음악의 비밀을 찾아가는 기쁨

요즘 들어 형제 많은 집에서 자랐다는 것이 참 감사하다고 느껴질 때가 많습니다. 막내인 저는 어떻게든 언니 오빠 틈에 끼어보려고 많은 애를 썼습니다. 무작정 언니 오빠를 따라 하곤 했지요. 때로는 이해하지도 못하는 책을 들고 읽는 시늉만 하기도 했습니다.

언니와 같은 방을 썼던 저에게는 수십 년이 흐른 지금도 선명하게 떠오르는 기억이 있습니다. 제가 초등학생 때였으니 언니는 고등학교에 다니고 있었지요. 어느 저녁이었습니다.

에릭 사티

언니와 같이 누워 책을 보고 있었어요. 라디오를 켜니 클래식 음악이 흘러나오고 있었습니다. 그런데 언니가 '아, 이건 쇼팽 음악 같은데…'라고 말했습니다. 그 말을 듣는 순간 저는 정말 깜짝 놀랐습니다. 어떻게 무슨 곡인지도 정확히 모르면서 어느 작곡가의 곡 같다고 짐작할 수 있는지 말입니다. 깜짝 놀라는 저에게 언니는 자꾸 듣다 보면 작곡가마다 조금씩 다른 느낌으로 다가온다고 말했습니다. 아마도 그때부터였던 것 같습니다. 저도 열심히 음악을 듣기 시작했거든요. 그리고 자연스럽게 음악가의 길을 가겠다는 결심을 했던 것 같습니다.

강단에서 이십 년 넘게 서양 음악사를 강의하면서 작은 꿈이 하나 생기기 시작했습니다. 일반인들에게도 쉽게 읽힐 수 있는 음악 이야기를 써보고 싶다는 생각이 들었지요. 어떤 곡을 들을 때 '이 곡은 어느 작곡가의 작품 같다'라는 짐작을 할 수 있는 이야기를 하고 싶었습니다. 어릴 적 언니와의 기억처럼 말이에요. 사실 클래식 음악을 듣고 싶어도 막상 엄두가 안 난다고 하는 분들이 많잖아요. 그런데 어떤 작곡가의 작풍을

알게 되면 저절로 그 작곡가에게 관심을 가지고 그의 작품을 찾아 듣게 되겠지요. 이런 방법으로 점차 다양한 작곡가를 대하게 되면서 자신의 음악적 취향을 발견할 수 있겠지요. 나아가 자신만의 감상 패턴을 가질 수도 있게 되고요.

그리고 거기에 욕심을 하나 더 부렸습니다. 연주자로서의 경험이 녹아 있는 저만의 음악 이야기를 하겠다는 것이에요. 그 작곡가의 음악을 어떻게 표현할 것인가에 대한 저의 고민이 녹아 있는 이야기지요. 강의와 연주 틈틈이 관련된 이야기들을 좀 쉽게 풀어 써보기 시작했습니다. 작곡가의 가장 특징적인 부분을 중심으로 당시의 사회적인 배경이나 역사 그리고 다른 예술과의 관계 등을 함께 이야기하면서요. 그러다 보니 작곡가의 일생을 쓰는 전기와는 조금 다른 이야기가 되더라고요. 혹시 궁금해하실 독자들을 위해 간단한 작곡가의 약력은 책의 뒷부분에 덧붙이기로 했습니다.

그렇게 정리해 두었던 이야기가 세상에 나오게 되어 무척 설렙니다. 더구나, 독자 여러분께는 생소할 수도 있겠지만, 에

에릭 사티

릭 사티의 이야기로 제 꿈의 첫발을 떼게 되어 더욱 의미도 깊고요. 사티는 저를 힘들게도 했지만, 그 음악의 비밀을 찾아가는 기쁨을 주기도 한 작곡가이기 때문이지요. 사티의 음악은 매우 독특합니다. 어떻게 독특하냐고요? 이 책을 읽고 링크된 음악을 들으시면서 답을 찾아보시기 바랍니다.

벌써 저의 세 번째 책이 출간된다는 사실이 믿어지지 않습니다. 평생 음악만 해오던 제게 이런 일이 실제로 일어나리라고는 상상도 해보지 않았거든요. 더구나 앞으로도 제가 아끼는 많은 음악가들의 이야기가 기다리고 있으니 말입니다. 많은 분들의 격려와 도움 덕분입니다. 특히 언니의 격려는 무엇보다 큰 힘이 되었습니다. 제가 흔들릴 때마다 자신이 쓰고 싶은 이야기를 쓰면 된다고 무한 신뢰를 보내주었거든요. 또한 올림의 이성수 대표님과 편집진이 아니었다면 이룰 수 없을 일입니다. 깊이 감사드립니다.

2022년 1월
피아니스트 김석란

# '왠지 모를 고독'의 비밀을 찾아서

에릭 사티는 〈짐노페디〉의 작곡가라거나 쉬잔 발라동과의 사랑 이야기로 우리에게 잘 알려진 작곡가입니다. 사실 음악보다는 괴상한 행동으로 더 유명하다고 할 수 있지요. 매일 우산을 들고 다니지만 정작 비가 올 때는 우산이 젖지 않도록 품 안에 넣고 비를 맞고 가기도 했고요. 신비주의 종교에 심취해 직접 종교단체를 만들기도 했습니다. 신도는 사티 혼자였지만 말이에요. 또 흰색으로 된 음식만 먹기도 하는 등 유별난 행동을 많이 했지요. 몇몇 곡을 제외하고는 우리에게 잘 알려

진 작품도 드물어요. 그래서 모차르트나 베토벤 등과 같은 거장의 반열에 오를 만한 작곡가가 아니라고 생각하는 분들도 많은 것 같습니다. 심지어 동료 음악가였던 모리스 라벨조차 사티를 작곡가라는 말 대신에 '발명가'라고 불렀으니까요.

에릭 사티는 괴상한 행동만큼이나 음악 역사상 최고의 괴짜 작곡가로 꼽힙니다. 전통적인 음악에서는 상상도 할 수 없는 음악을 만들었거든요. 음악 형식이나 기법도 모두 무시해 버린, 그야말로 제멋대로인 음악이었지요. 악보에 이상한 글을 써 놓고는 정작 연주할 때는 이에 대해 신경 쓸 필요 없다고 하기도 했어요. 제발 음악을 듣지 말라고 연주회장에서 외치고 다니기도 했고요. 그런가 하면 카페 피아니스트로 음악사에 등장한 최초의 음악가이기도 합니다. 동시대의 음악가들은 이런 사티를 무시하거나 조롱하거나 염려스러워했지요. 그러니 사티가 세상을 뜬 후 그의 이름이 잊혀진 것은 당연한 일이었을지도 모르겠습니다. 수십 년이 흐른 뒤 잊혀진 작곡가였던 사티는 현대음악계에서 다시 부활했습니다.

두 번에 걸친 큰 전쟁은 인류의 모든 가치체계를 뒤흔들어

놓았습니다. 전후 20세기 전위예술가들은 모든 전통과의 단절을 선언하기에 이르렀지요. 음악에서도 마찬가지였어요. 몇 세기 동안 이어져 내려온 조성음악을 파괴해 버렸고, 심지어 도저히 음악적 소리라고는 할 수 없는 소음으로 이루어진 음악도 등장했지요. 이처럼 새로운 음악을 위해 다양한 탈출구를 찾던 그들에게 사티라는 작곡가가 우연히 발견되었습니다. 수십 년 전의 음악가가 자신들이 꿈꾸는 일을 벌써 실현했었다는 사실에 놀라움을 금치 못했지요. 이때부터 사티의 음악은 새롭게 조명되기 시작했어요. 살아 있을 때는 제대로 평가조차 되지 못했던 사티의 음악이 현대에 와서야 비로소 이해되기 시작한 것입니다. 그리고 전위예술가들에게 가장 존경받는 음악가가 되었지요.

에릭 사티의 음악은 어떤 것이라고 정의 내리기 어려울 정도로 다양한 모습을 가지고 있습니다. 때로는 신비스럽기도 하고 신랄한 유머로 가득 차 있기도 합니다. 그런가 하면 최초의 전위음악가로서의 면모도 가지고 있지요. 그러나 이 모든 것을 뛰어넘는 것은 그의 음악에 끝없이 흐르고 있는 '고독'

입니다. 그의 음악을 들으면 누구나 고독을 느낀다고 합니다. 그리고 그 고독 앞에는 거의 '왠지 모를'이라는 말이 붙어 있습니다. 저도 처음에는 그랬습니다. 그런데 처음에는 그저 고독으로 다가오던 사티의 음악이 점점 저를 짓누르기 시작했습니다. 헤어나올 수 없는 고독이 저를 절망으로 끌고 가기도 했습니다. 그때부터였습니다. '왠지 모를' 사티의 고독을 알고 싶어졌지요. 사티는 '왜' 고독한 음악을 썼을까, 그런데 그의 고독은 '왜' 다른 작곡가들의 고독과는 다르게 느껴질까 등등 많은 의문을 풀고 싶어진 거지요.

이 책에서 펼쳐지는 이야기는 사티의 '왠지 모를 고독'의 비밀을 찾아가는 여정의 기록입니다. 또한 그 고독이 '왜 절망적인 고독'인지를 찾아가는 길이기도 합니다.

독자 여러분들도 그 궁금증을 풀어가는 여정에 저와 함께해 주시면 무척 행복할 것 같습니다.

사티,
그 어디에도 속하지 않는 음악가

에릭 사티는 프랑스의 작곡가이자 피아니스트이다. 그가
막 활동할 무렵의 파리는 새로운 문화와 예술로 넘실대고
있었다. '벨 에포크 Belle Epoque(아름다운 시절)'로 불리는 이
시기는 예술적 생명력이 폭발하던 시절이었다. 미술과 음
악, 패션, 건축 등 모든 분야의 예술이 새롭고도 풍요롭게
꽃피었다. 특히 음악에서는 드뷔시가 인상주의 음악 바람
을 일으키며 프랑스의 열렬한 지지를 얻고 있던 참이었다.

'사티는 인상주의 음악에는 관심이 없었을까? 더구나 사티와 드뷔시는 친구였으니 드뷔시의 영향을 받았을 법도 한데….'

사티가 음악 활동을 시작했던 19세기 말 유럽 음악계는 온통 바그너라는 독일 음악가에게 넋을 뺏기고 있었다. 청중들은 바그너의 거대한 오페라에 열광하며 기꺼이 위압당했다. 작곡가들도 한 번쯤 바그너에게 매료되지 않은 사람이 없었을 정도였다. 드뷔시는 이에 맞서는 프랑스 인상주의 음악을 탄생시켰다. 이로 인해 프랑스의 자존심을 살린 작곡가로 칭송받으며 프랑스 음악계의 주요 인물로 자리 잡고 있었다. 그러나 사티는 처음부터 바그너류의 음악이나 인상주의 음악에는 관심이 없었다. 고전주의적 음악에도 관심이 없었다. 악보를 적는 방법 등 기본적인 음악 법칙을 지키는 것조차 무시하였다. 사티는 그 어디에도 속하지 않는 음악가였다. 오로지 자신만의 세계에 살며 자신만의 음악을 해나갔다.

'일반적으로 예술가들은 알게 모르게 서로 영향을 주고받기 마련이잖아. 심지어 쇼팽과 리스트처럼 경향이 완전히 다른 예술가조차 최소한의 영향은 주고받았는데… 하지만 사티의 음악은 오로지 사티스러움으로만 채워져 있어. 사티 음악 어디에서도 어떤 '주의'와 비슷한 음악을 한 흔적을 찾을 수 없거든. 또 사티와 비슷한 음악을 했던 사람도 없었어. 물론 그 이후에도 그런 작곡가는 없고 말이야.' (혹시나 사티 음악을 이해하는 데 도움이 될까 하여 이 책 저 책을 찾아보고 영화도 찾아보고 여러 가지 노력을 했지만 사티류의 음악을 했던 작곡가를 찾을 수 없었다.)

'사티가 누구의 영향도 받지 않은 자신만의 음악을 할 수 있었던 것은 무엇 때문일까. 너무 고독하게 살았기 때문은 아니었을까. 사티는 오로지 자신과 그리고 기억들만이 존재하는 세상에 살고 있었으니까 말이야. 그 고독한 세계에서 사티는 누구의 음악과도 닮지 않은 자신만의 음악을 노래할 수 있었겠지. 그런데 그의 고독의 근원은 어디

서 찾을 수 있을까… 사티의 고독은 무엇 때문에 사람을 절망에 빠지게 하는 걸까…. 먼저 그의 유년시절로 가봐야 할 것 같아.'

옹플레르,
중세의 향기를 간직한 사티의 고향

옹플레르는 프랑스 북서부 노르망디 지역의 작은 항구도시이다. 12세기부터 영국과의 주요한 교역이 이루어지던 유서 깊은 도시로, 지금까지도 중세의 옛 모습을 간직하고 있다. 백년전쟁 때에는 번갈아 가며 프랑스와 영국, 양국의 주요 거점 도시이기도 했고, 이후 신대륙을 찾아 떠나는 탐험가들의 항구가 되기도 하였다. 인상주의 화풍을 개척한 화가 클로드 모네의 스승인 외젠 부댕의 고향이기도 하다. 그래서인지 부댕

과 모네는 물론이고 많은 인상주의 화가들의 그림 속에 남겨진 곳이다. 아름다운 노르망디 풍광을 간직한 구항구 Le vieux bassin와 시가지 그리고 옹플레르의 상징이라 할 수 있는 오백 년이 넘은 성 카트린 성당 등의 명소들로 인해 관광객의 사랑을 받는 곳이기도 하다.

옹플레르가 속해 있는 노르망디 지역은 파리에서 가장 가까운 바다가 있는 곳이다. 노르망디의 도빌은 기차로 한 시간 반 정도면 갈 수 있는 곳이어서 파리 유학 시절 필자도 가끔 찾곤 했다. 각종 영화제와 더불어 영화 〈남과 여〉의 촬영지로도 유명한 곳이다. 도빌 바로 옆에는 모네의 그림에 심심찮게 등장하는 트루빌과 에트르타 등이 옹기종기 모여 있다. 바닷가 마을이다 보니 활기찬 어시장을 구경하는 것도 재미있다. 해산물을 좋아한다면 해산물 모듬 요리라 할 수 있는 '플라토 드 프뤼 드 메르 Le Plateau de Fruits de Mer'를 먹어보는 것도 훌륭한 선택이다. '플라토 Le Plateau'는 '쟁반'을 말하는데, 잘게 부순 얼음 위에 굴과 조개, 새우, 게 등 각종 '해산물 Fruits de Mer'을 수북하게 올려놓은 것이다. 한국 사람들이 바닷가에 가면

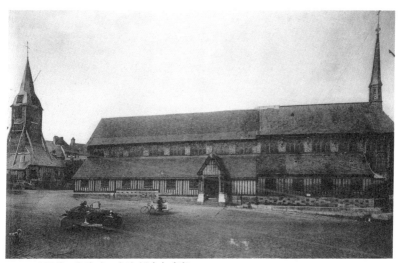

옹플레르의 성 카트린 성당(작자 미상)

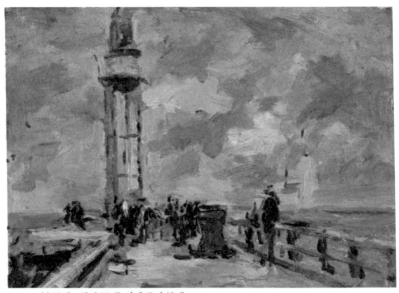

〈옹플레르항의 등대〉외젠 루이 부댕

에릭 사티

회를 먹듯이 프랑스인들도 이 플라토를 즐겨 먹는다.

그리고 하나 더, 이곳에 들르면 시드르와 칼바도스를 꼭 마셔봐야 한다. 일조량이 부족한 노르망디 지역은 포도가 잘 자라지 않기 때문에 유명 와인 산지가 없다. 대신 이 지역 사람들은 사과를 발효시켜 만든 시드르를 즐겨 마신다. 시드르는 알코올 도수가 높지 않을뿐더러 특히 이곳 시드르는 백 프로 사과로 만들기 때문에 상큼하면서도 기분 좋은 달달한 맛이 느껴진다. 덕분에 술을 즐기지 않는 사람들도 가볍게 마실 수 있다. 반면 칼바도스는 시드르를 증류시킨 것인데 알코올 도수가 높다. 하급 브랜드이지만 레마르크의 소설『개선문』속의 주인공인 라비크가 즐겨 마신 것으로 더욱 유명해진 술이기도 하다.

노르망디를 마음껏 즐겼다면 이제 사티를 기억해 보자. 노르망디의 옹플레르는 에릭 사티의 고향이니 말이다. 사티 음악에서 느껴지는 신비로움은 바로 이곳이 간직한 중세적 분위기가 큰 역할을 했을 것이다. 사티의 고향답게 이곳에는 에릭 사티 박물관이 있다. 그가 태어나 자란 생가를 박물관으로

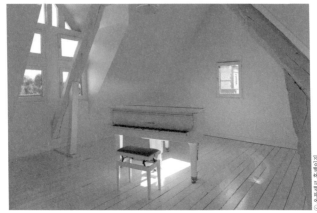

옹플레르의 에릭 사티 박물관

에릭 사티

만든 곳이다. 작지만 아름다운 박물관으로, 사티의 음악과 삶
을 다양한 방식으로 소개한다. 특히 새하얀 방에 놓여 있는 새
하얀 피아노에서 자동으로 흘러나오는 사티의 〈짐노페디〉를
듣고 있으면 그의 고독감이 절로 옮겨와 여행객의 발길이 쉽
게 돌려지지 않는 곳이다.

# 몽마르트르의
## 피아니스트

중세의 향기를 간직한 옹플레르 바닷가에서 사티는 유년시절을 보냈다. 6살 되던 해 어머니가 세상을 뜬 후 사티는 할머니 손에서 자라게 되었다. 하지만 할머니는 사티를 기숙학교에 보내버릴 정도로 미워했다고 한다. 어머니와의 애착이 남달리 각별했던 사티는 바다와 성당 외에는 마음 둘 곳이 없는 외로운 소년으로 커갔다. 사티의 마음속에는 언제나 어머니의 그림자가 드리우고 있었다.

'사티의 고독을 찾는 첫 번째 열쇠는 어머니야. 할머니는
어머니의 상실감을 채우기에는 너무 냉정했거든. 사티는
어머니와 자신만이 존재하는 세계를 만들어나가기 시작
했어.'

　사티의 아버지는 가업을 이어받아 해운중개업을 하던 사
람이었다. 그는 파리에서 음악출판업을 시작했을 정도로 음
악을 사랑했다. 피아니스트를 부인으로 맞았을 정도였으니
아들이 음악가로 성공하기를 누구보다 바랐을 것이다. 재혼
한 아버지를 따라 파리로 간 사티는 파리 국립 음악원에 입학
했다. 그러나 자신이 훌륭한 음악가가 되기를 바라는 아버지
의 기대는 큰 부담이었다.

　'옹플레르 시절 사티는 냉담한 할머니 때문에 누구의 간
　섭도 받지 않고 홀로 지내다시피 했잖아. 그랬던 그가 파
　리 음악원의 치열한 경쟁을 견뎌낼 수 있었을까.'

사티는 학교에서 쫓겨날 위기에 처하게 되었다. 재능은 있지만 게으르고 노력이 부족하다는 이유였다. 궁여지책으로 사티는 군에 자원입대하게 된다. 그러나 학교생활도 못 견뎠던 그가 군대 생활을 견디지 못할 것은 너무도 뻔한 사실이었다. 입대한 지 얼마 되지도 않아 사티는 어떻게 하면 군대에

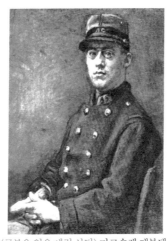

〈군복을 입은 에릭 사티〉마르슬랭 데부탱

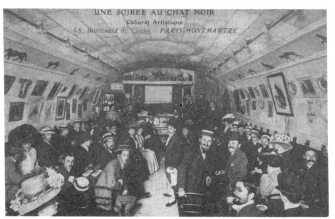

카바레 검은 고양이 엽서(작자 미상)

서 벗어날 수 있을지 방법을 고민하기 시작했다. 궁리 끝에 어느 비 오는 추운 밤에 밤새도록 내복 바람으로 밖에 서 있기로 하였다. 이로 인해 사티는 지독한 감기에 걸리게 되었고 마침내 바라던 제대를 할 수 있었다. 입대 일 년도 안 되어 '정서 불안과 신체 허약으로 인한 병역 부적격'이라는 사유로 조기 제대를 하게 된 것이다. 군의관은 경멸하는 눈빛으로 사티에게 제대 허가를 내렸다. 군대에서 쫓겨나다시피 제대한 사티는 파리의 몽마르트르로 향했다.

'사티는 왜 몽마르트르로 갔을까. 지금이야 파리의 대표적인 명소로 이름을 날리지만, 당시에는 그냥 시골 마을이었을 뿐인데….'

맑은 공기와 무성한 나무 그리고 과수원이 있던 몽마르트르에는 그즈음 카페들이 생겨나기 시작했다. 이 카페들은 곧이어 전통적인 예술에 반기를 드는 젊은 예술가들의 집결지가 되었다. 고흐나 르누아르, 로트레크, 피카소 등 우리가 아는 많은 화가들이 몽마르트르를 배경으로 작품 활동을 시작했다. 사티가 드뷔시나 모리스 라벨 같은 새로운 음악을 꿈꾸는 음악가들을 만나게 된 곳도 바로 몽마르트르에 있는 카페였다. 사티는 몽마르트르의 카페 '검은 고양이Chat Noir'와 '못의 주막Auberge du Clou'에서 전속 피아니스트로 일하게 된다.

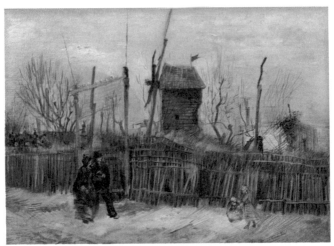

〈몽마르트르 풍경〉 (1887. 반 고흐)

오늘날의 몽마르트르

에릭 사티

'사티는 카페에서 어떤 음악을 연주했을까. 사실 사티가

뛰어난 피아니스트라는 기록은 어디에도 없거든….'

당시 이런 카페에서는 다양한 공연이 이루어지곤 했다. 세상을 풍자하는 샹송이 불리고, 시인에 의한 자작시 낭송, 흥을 돋우는 만담 공연 등이 무대에 올려졌다. 무엇보다도 이곳에서 최고의 인기를 끌었던 것은 '그림자 연극'이었다. 가위로 오려낸 판지나 유리 등에 빛을 비추어 그림자를 만들어서 이야기를 전달하는 인형극의 일종이었다. 사티는 카페에서 열리는 이런 공연의 배경음악을 연주하며 생계를 유지했다. 주로 쉽고 대중적인 카페 음악을 연주하면서 틈틈이 자신만의 새로운 장르를 개척해 가기 시작했다. 어떤 음악과도 닮지 않은 '사티주의' 음악이 시작된 것이다. 무대마저 다른 음악가들과 달리 콘서트홀이 아니라 카페였다. 이제껏 누구도 들어보지 못했던 새로운 음악의 길을 걸어갈, 음악계의 아웃사이더 카페 피아니스트의 탄생이었다.

대체 그는 왜

해결되지 않는

고독을 노래했을까

사티는 몽마르트르에서 그에게 평생 단 한 번 찾아온 사랑을 만난다. 평생을 짊어지기에는 너무 짧았다. 그러나 평생을 간직할 정도로 강렬했던 사랑이었다.

쉬잔 발라동은 당시 유명한 모델이었다. 르누아르나 샤반느, 로트레크, 드가 등 몽마르트르 화가들의 그림에 단골로 등장하는 쉬잔은 그들의 모델이자 애인이었다. 그녀 자신이 화가이기도 했다. 또한 '몽마르트르의 화가'로 불리는 모리스 위

트릴로의 어머니이기도 하다. 그녀는 모든 남자들의 마음을 단숨에 사로잡아 버리는, 치명적인 매력을 가진 '팜므 파탈'이었다. 쇼팽의 뮤즈 조르주 상드가 직선적이고 저돌적으로 남자들을 유혹했다면, 쉬잔은 보다 교묘하고 은근하게 남성들을 유혹했다. 그리고 사랑의 유통기한이 끝났다고 생각되면 미련 없이 떠나버렸다. 사티는 불행하게도 그 많은 남자들 중의 하나였다. 쉬잔에 대한 사티의 사랑은 너무나 강렬했다. 하지만 몽마르트르의 모든 남성들이 한 번쯤은 빠져드는 여자였던 쉬잔이 사티만의 여인이 될 수는 없었다. 두 사람의 사랑은 6개월도 지속되지 못했지만, 사티는 평생 홀로 그 사랑을 안고 살아가게 된다.

'사티는 쉬잔 이후에는 어떤 여자와도 만나지 않았지. 쉬잔 때문이었을까, 여자에 대한 사티의 생각은 참으로 부정적이었으니 말이야. 그에게 여자란, 결국엔 남자를 배신하고 피가 마를 정도로 가슴을 후벼 파는 존재로 남았지. 두 번째 열쇠는 바로 몽마르트르에 있었어. 쉬잔 발라동 말이야.'

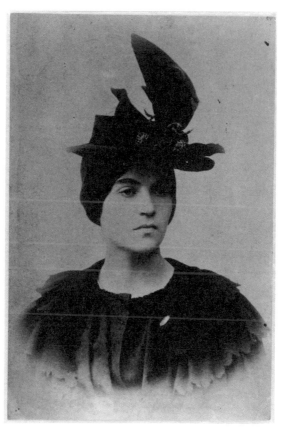

1885년경의 쉬잔 발라동 (작자 미상)

시티는 쉬잔과의 추억이 서린 몽마르트르를 떠나 파리 교외의 빈민가인 아르퀘유로 이사했다. 사티가 살아 있는 동안에는 아무도 그의 집에 들어가 본 사람이 없었다. 그가 죽은 후에야 비로소 방문을 열어 본 사람들은 큰 충격을 받았다고 전해진다. 먼지투성이인 작은 방은 그가 얼마나 고독 속에서 비참하게 살았는지 여실히 말해 주고 있었다. 가구라고는 너무 망가져서 도저히 연주할 수 없는 상태의 피아노 두 대가 거의 전부였다. 피아노 뒤에는 발표되지 않은 수십 장의 악보가 벽에 끼어 있었다. 벽장 안에는 그의 상징물이라 할 수 있는 몇 개의 검은 우산과 셔츠 칼라가 있었다. 그리고 사티가 항상 입고 다니던 회색 벨벳 양복이 몇 벌 걸려 있었다. 모두 새것이었다. 사티는 똑같은 회색 벨벳 양복을 여러 벌 사 놓고는 한 벌만을 입고 다녔다. 입은 옷이 다 해어져서 못 입게 되면 그제야 새 옷을 입는 습관이 있었기 때문이다.

벽에는 오래전 쉬잔이 그려준 초상화가 붙어 있었다. 그리고 방문에는 쉬잔과의 첫 만남과 헤어짐을 정성스럽게 기록한 종이가 남아 있었다. 쉬잔과의 기억만이 고스란히 간직된

방이었다. 옹플레르 시절부터 키워왔던 사티와 어머니만의
세계로 쉬잔도 데려온 것이었다. 사티는 이곳에서 쉬잔에게
영영 부치지 못할 편지들을 썼다. 이 편지들은 사티가 세상을
떠난 후에야 비로소 그녀에게 전해졌으나 쉬잔은 그리 감격
해하지 않았다고 한다. 오히려 자신에게 그런 편지가 남겨졌
다는 사실에 어리둥절해했다. 쉬잔은 사티의 편지를 모두 불
태워버리고 단 한 통의 편지만 남겨 놓았다. 그것도 본인의 이
름은 잘라 버린 채로 말이다. 사티는 죽는 날까지 쉬잔과 함께
했지만 정작 그녀에게는 완전히 잊혀진 존재였다. 그저 쉬잔
의 한때의 기념물로 남아버린 것이다.

캐나다 영화감독 팀 사우섬의 작품 〈사티와 쉬잔〉은 사티
와 쉬잔의 짧지만 강렬했던 사랑에 관한 이야기이다. 영화는
몰아치는 폭풍우에 파리의 센강이 범람하던 어느 날 밤부터
시작된다. 사티는 홀로 카페에 앉아 지난날을 회상한다. 젊은
시절의 사티와 세월이 흐른 후의 사티가 교차하며 쉬잔과의
추억을 이야기한다. 대사는 매우 절제되어 있고 대신 사티의

피아노 음아이 영화 진편에 흐른다. 사티의 음악과 이에 맞추어 춤을 추는 쉬잔의 몸짓이 매우 인상적이다. 실제로 쉬잔은 어린 시절 서커스에서 곡예사로 일한 적이 있다. 사티의 음악과 곡예사 쉬잔에게 초점을 맞춘, 영화라기보다 한 편의 길고 아름다운 뮤직비디오를 보는 느낌이다. 사티 음악을 잘 모르던 사람도 이 영화를 보고 난 후에는 무언가 독특한 그의 고독감을 단번에 알아챌 수 있을 정도이다.

'그런데 사티의 고독은 왜 이렇게 특별하게 느껴지는 것일까. 다른 작곡가들이 노래한 고독과 어떤 점이 다르기 때문일까.'

쇼팽은 서정적 선율의 대가이다. '피아노의 시인'이라고까지 불리니 말이다. 쇼팽 음악도 기본적으로는 고독감이나 우울한 감정이 많이 녹아 있다. 그러나 쇼팽에게 음악은 무엇보다 아름다워야 했다. 그래서 쇼팽의 고독은 탐미주의자의 손끝에서 만들어진 정교한 고독과 우울이다. 슬픔보다는 아름

다움으로 먼저 다가온다. 쇼팽의 아름다운 고독은 극도로 세련되고 달콤함마저 느껴지는 고독이다. 그래서 현실적 감정이라기보다는 판타지적 고독이다. 또 다른 낭만적 선율의 대가인 슈베르트의 고독은 어떤가. 그의 고독은 너무 애절하고 안쓰럽게 느껴지는 고독이다. 듣는 이에게 위로해 주고 싶은 마음을 저절로 불러일으킨다. 판타지적이라기보다는 현실적 고독이다. 그런데 쇼팽이나 슈베르트의 슬픔은 어떻게든 해결이 된다. 음악이 진행하고 있기 때문이다. 그래서 우리는 불안감 없이 어느 정도 방관자적 입장에서 그 감정을 즐길 수 있다. 어떤 슬픈 내용이든 기-승-전-결(음악에서는 제시-발전-재현이라고 한다)로 결말을 맺기 때문이다. 그러나 사티의 음악은 다르다. '제시-발전-재현'되지 않고 계속 반복되기만 한다. 사티의 음악은 해결되지 않는 고독을 노래하는 것이다.

'사티를 이해할 수 있는 바로 세 번째 열쇠야! 물론 앞의 두 열쇠와 달리 음악 기법상의 문제이기도 하지만 말이야. 해결되지 않은 채 계속 반복을 거듭하는 그의 고독은

듣는 사람을 혼란과 절망에 빠뜨리지. 결국 사티와 함께 음악에 빠져 허우적거리게 되는 거야. 대체 그는 왜 해결되지 않는 고독을 노래했을까. 어머니와 쉬잔을 향한 사랑 때문일까. 그 사랑은 결코 끝나지 않는 사랑이잖아. 그들은 늘상 사티의 고독한 세계 속에 함께 살고 있었으니까. 그러니까 오히려 해결이 되면 안 되는 거지. 음악적 해결은 곧 그 사랑의 결말일 테니까 말이야…. '

 루이 말 감독의 〈도깨비 불〉이라는 영화는 사티와 깊은 관련이 있다. 루이 말은 1960년대에 프랑스에서 일어난 누벨바그 Nouvelle Vague 운동을 이끌었던 감독 중 하나이다. 누벨바그란 작가주의 영화를 말한다. 기존의 영화 표현법에서 벗어나 감독의 개인적인 영감과 창조적 개성을 중요시한다. 이 운동은 이후 프랑스뿐 아니라 전 세계 영화에 영향을 끼쳤다. 현대영화와 고전영화를 나누는 분기점으로 평가될 정도로 영화사에서 중요한 자리를 차지한다. 루이 말의 영화 〈도깨비 불〉은 자살을 앞둔 주인공 알랭의 심경을 담담한 시선으로 표현한

영화다. 감독은 전통적인 극적 구조로 그의 절망을 설명하지
않는다. 대신 〈짐노페디〉와 〈그노시엔느〉 등 영화 전편에 흐
르는 사티의 음악은 관객에게 알랭의 절망을 생생히 전달한
다. 알랭과 사티의 절망적 고독이 일치되어 끝내 그들은 탈출
하지 못한다. 탈출하지 못하는 그들의 절망은 급기야 관객에
게로 옮겨와 긴 여운을 남기게 되는 영화이다.

'사티는 어머니와 쉬잔(물론 기억 속의 쉬잔이지만) 말고는
세상 누구에게서도 이해받지 못한다는 절망감도 있었을
거야. 그래서 사티는 더욱더 고독한 자신만의 세계로 빠
져들었고… 그런데 사람들은 왜 사티의 음악을 이해하지
못했을까. 사티 음악의 어떤 점들 때문이었을까….'

뺄셈의 법칙으로

사티의 첫 음악 선생은 옹플레르 성당의 오르가니스트였다. 성당 음악의 총책임을 맡고 있던 비노와의 만남은 사티의 음악적 색채를 결정짓게 되는 중요한 사건이었다. 고독감과 더불어 사티의 음악에서 빼놓을 수 없는 요소인 신비로움은 바로 이 성당에서 비롯되었기 때문이다. 게으르기로 유명한 사티이지만 무려 7년 동안 한 번도 음악 레슨을 빼먹지 않았다고 한다. 사실 음악에 대한 열정이라기보다는 성당에서는 누

구에게도 방해받지 않고 어머니와의 추억에 잠길 수 있었기 때문이다. 어린 사티는 어머니와 함께 자주 파리의 노트르담 성당을 방문하곤 했었다. 어머니와 함께했던 마지막 외출도 노트르담 성당이었다. 그래서인지 성당에 있으면 사티는 늘 어머니와 함께 있는 것 같은 포근함을 느낄 수 있었다. 레슨이 없는 날에도 사티는 매일 홀로 성당에서 많은 시간을 보내곤 했다. 아름다운 중세풍의 성당 스테인드글라스와 그 안에서 울려 퍼지는 신비로운 성가는 외로운 소년을 어머니와 함께 하는 세계로 데려다주었다.

로마 카톨릭교회의 단선율 전례 성가인 그레고리오 성가 Gregorian Chant는 교황 그레고리우스 1세(재위 590~604)의 이름을 딴 것이다. 어느 날 밤 그레고리우스 1세의 어깨 위에 흰 비둘기 한 마리가 내려앉았다. 성령을 상징하는 비둘기였다. 어깨에 내려앉은 비둘기가 불러주는 노래를 교황은 밤새도록 받아 적었다. 바로 이 노래들이 그레고리오 성가라고 전해진다.

'그레고리오 성가가 교황 그레고리우스 1세의 이름을 딴 특별한 이유가 있었을까.'

교황 그레고리우스 1세는 비교적 짧은 재위 기간에도 불구하고 로마 교황권을 확립시킨 대교황으로 일컬어진다. 그는 교회의 규정을 확립하고, 예배 의식을 정리하고 통일하는 등 로마 교황청의 전통을 창시하였다. 그레고리우스 1세는 특히 교회 전례 의식을 재정비하면서 성가를 통일시키는 것에 역점을 두었다. 그 끝에 탄생한 것이 바로 그레고리오 성가이다. 그러나 실상 그레고리오 성가는 전해지는 이야기처럼 교황에 의해 하루아침에 만들어진 것은 아니다. 또한 그레고리우스 교황이 작곡한 것도 아니다. 수 세기 전부터 전해 오던 여러 지역의 성가를 오랜 기간에 걸쳐 집대성한 것이다. 현재까지 3천 곡이 넘는 그레고리오 성가가 전해지고 있다.

사실 소리로 전달되는 음악은 미술이나 문학 등과는 달리 탄생 시 어떤 울림이었는지 구체적으로 들어볼 길이 없다. 고대 음악은 남겨진 문헌이나 그림 등으로 추측할 따름이다. 그

런데 그레고리오 성가는 음악 역사상 최초로 악보로 기록된 것이다. 악보로 남겨진 그레고리오 성가를 통해 비로소 중세 음악의 실체와 발전 과정을 연구할 수 있는 근거가 마련되었다. 그레고리오 성가가 서양음악의 학문적 출발점이자 그 뿌리로 여겨지는 이유이다. 뿐만 아니라 중세와 그 이후의 서양 음악이 그레고리오 성가를 토대로 만들어졌을 만큼 서양음악사에서 절대로 빼놓을 수 없는 음악이다. 마치 '아리랑' 가락이 우리나라 사람들의 몸에 배어 있듯이 서양 음악가들에게는 그레고리오 성가가 그런 존재인 것이다.

  '사티는 성당에서 듣던 그레고리오 성가에서 어떤 느낌을
  받았던 것일까.'

  그레고리오 성가는 매우 소박하고 단순한 선율로 이루어진 노래이다. 또한 반주 없이 부르는 노래이다. 이는 중세시대 음악의 목적과 음악 기법이 오늘날과는 달랐기 때문이다. 중세시대는 모든 것이 신(神) 중심으로 사고되던 시대였다. 예술

도 예외는 아니었다. 예술의 첫째 목적은 종교적 필요에 의한 기능적인 역할을 수행하는 것이었다. 미적 표현은 그다음 문제였다. 특히 음악은 그 자체가 가진 추상성 때문에 이러한 개념이 더욱 엄격히 적용되었다. 중세에는 가사가 있는 음악만이 진실한 음악으로 인정되었다. 가사가 없는 기악음악은 전달하는 바가 불분명하다고 여겨졌기 때문이다. 그래서 중세에는 기악음악이 인간을 타락으로 이끄는 악마의 음악이라고 비난받기까지 했다. 교회에서는 악기가 극히 제한적으로만 쓰였다. 노래도 복잡한 리듬이나 장식이 없는 단순한 선율로 불렀다. 모두 가사를 잘 전달할 수 있도록 하기 위해서였다. 그레고리오 성가가 기본적으로 단선율이며 무반주로 노래되는 이유이다.

'가사의 억양에 맞추어 부르던 그레고리오 성가는 규칙적인 리듬이 존재하지 않지. 그래서 2/4박이나 3/4 등 리듬이 고정되어 있는 오늘날 음악과는 다르게 들릴 수밖에 없어. 이뿐 아니라 그레고리오 성가는 음역대도 그리 넓

지 않아. 말하는 억양과 비슷하게 들리기 위해서지. 선율의 진행도 급격한 변화가 없이 자연스럽게 연결되고. 이런 이유들 때문에 그레고리오 성가가 우리 귀에 신비로우면서도 고요하게 들리는 거야. 사티의 음악이 신비롭게 들리는 까닭도 그레고리오 성가처럼 규칙적인 리듬이 존재하지 않는 단순하고 소박한 선율로 이루어졌기 때문이라고 할 수 있어.'

그레고리오 성가가 낯설게 들리는 또 다른 이유는 오늘날과는 다른 선율 체계를 사용했기 때문이다. 오늘날 대부분의 음악은 장단조 조성 체계로 이루어져 있다. 17세기 바로크 시대부터 사용되던 장단조 조성 체계는 오늘날까지 4세기가 넘게 서양음악의 기본을 이루고 있는 체계이다. 이처럼 오랜 세월 동안 우리의 귀는 이런 조성 체계에 익숙해졌기 때문에 사전 지식 없이도 곡이 끝나는 지점을 알아차리거나 곡의 분위기를 쉽게 파악할 수 있다. 그런데 그레고리오 성가는 이런 장조와 단조의 조성 체계로 쓰여진 것이 아니라 '교회선법'으로

이루어진 음악이다. 교회선법이란 중세시대 음악 체계를 말한다. 장단조 체계와는 다른 음들의 조합으로 이루어진 체계이다. 장단조 체계 음악이 화성을 강조하는 음악인 것에 비해 교회선법은 선율 중심의 음악이다. 그래서 그레고리오 성가는 우리에게 익숙하지 않은 낯선 선율로 진행된다. 규칙적인 리듬도 없고 시작과 끝도 애매한 음들로 이루어진 그레고리오 성가가 낯설면서도 신비하게 느껴지는 이유이다.

'사티 음악에 흐르는 신비로움의 근원은 바로 어릴 적 성당에서 듣곤 하던 그레고리오 성가에 있었어. 화성으로 꽉 채워진 것이 아니라 낯선 중세 선법에 따른 선율이다 보니 무언가 텅 빈 공허한 느낌이 드는 거지. 그리고 사티의 선율들은 그레고리오 성가처럼 규칙적인 리듬도 없이 나지막이 읊조리는 듯하잖아.'

사티는 젊은 시절 〈오지브〉 〈사라방드〉 〈짐노페디〉 〈그노시엔느〉 등과 같은 일련의 신비주의 음악을 작곡하였다. 모

두 그레고리오 성가의 현대적 울림이라고 할 중세풍의 음악이다. 당시 유행하던 거창한 낭만주의 음악이나 엘리트주의적인 인상주의 음악과는 전혀 다른 음악이었다. '위대한 음악가' 개념에 젖어 있던 기존의 음악계에서는 구성적인 능력도 갖추지 못한 음악으로 무시되었다. 사티의 음악은 듬성듬성 여백으로 이루어진 너무도 단순하고 간결한 음악이었기 때문이다. 사티는 이에 아랑곳하지 않았다. 자신의 음악이 단순하고 간결한 것은 음악에서 불필요한 요소들을 모두 제거해 버린 까닭이라고 주장했다. 사티는 이를 '뺄셈의 법칙'으로 이야기하였다.

> '사티는 음표를 더해 가는 방법이 아니라 오히려 불필요한 음들을 빼는 작업을 한 거야. 맨 마지막에는 도저히 잘라낼 수 없는, 없어서는 안 될 음들만 남기는 방법이었어. 바로 진실만 남은 것이라고 사티는 말했지. 사티는 이렇게 가벼워진 음들과 함께 시간을 초월한 자신만의 세계로 떠날 수 있었던 거야.'

에릭 사티

'뺄셈의 법칙'으로 작곡된 사티의 음악은 '침묵의 음악'이라고 불린다. 훗날 사티와 함께 초현실주의적인 작품을 탄생시킨 프랑스의 시인이자 극작가, 영화감독이었으며 사티의 음악을 적극적으로 옹호했던 장 콕토는 '사티의 음악은 벌거벗었다'라는 말로 투명하고도 간결한 사티의 음악을 정의했다.

고독한 신비주의자

'어머니와 쉬잔의 기억만이 함께하는 사티의 세계는 먼 과거의 시간이 지배하는 세계였어. 그레고리오 성가뿐 아니라 고대부터 내려오던 종교적 신비주의나 그리스 신화 등을 자신의 작품 속에 투영시켰거든.'

종교적 신비주의와 고대 그리스 신화는 사티의 삶과 음악에 지속적으로 나타나는 중요한 요소이다. 우리에게 잘 알려

진 〈짐노페디〉는 고대 그리스 축제에서 나체의 어린 소년들이 춤추던 무도 의식에서 나온 말이다. 이 의식은 아폴론 신을 찬미하기 위해 몇 날 며칠 동안 춤추고 노래하고 시를 낭송하는 축제 의식이었다. 〈그노시엔느〉 역시 그리스 신화와 신비주의적인 요소가 뒤섞인, 침묵을 노래하는 음악이다. '그노시엔느'라는 말은 원래 사전에 없던 말로, 사티가 새로 만들어낸 단어이다. 사티는 이 말이 '크레타 사람', '크레타 사람의 춤'을 뜻한다고 하였다.

'그노시엔느라는 말과 크레타는 무슨 연관이 있는 걸까.'

사티가 그노시엔느와 크레타섬을 연관 지은 것은 영지주의와 깊은 관련이 있다. 영지주의는 1세기경부터 3세기경까지 유럽 전역에 퍼졌던 철학적·종교적 운동을 말한다. 영지주의자들은 인간의 구원은 참된 지식을 얻음으로써 이루어진다고 주장했다. 그리고 바로 이 참된 지식을 '그노시스'라고 했다. 영지주의는 4세기경부터 기독교에 의해 철저한 이단으

로 간주되어 대대적 탄압이 이루어졌다. 그리스 최남단에 있는 크레타섬에는 이러한 탄압을 피해 많은 영지주의자들이 숨어들었다고 한다. 그런데 크레타섬은 제우스 신의 탄생지이기도 하다. 또한 반은 인간이며 반은 소의 형상을 한 미노타우로스의 전설이 깃든 곳이다. 사티는 '그노시스'라는 말에서 '그노시엔느'라는 새로운 단어를 생각해 냈다. 이 새로운 말을 통해 신화로 가득한 크레타섬에 숨어든 비밀스러운 고대인들을 그려낸 것이다. 낯선 중세적 음향으로 채워진 그만의 세계는 이제 신비의 전설을 간직하게 되었다.

사티는 1891년 장미십자단 교주인 펠라당과 만나게 된다. 이 만남을 계기로 사티의 신비주의는 더욱 구체화되었다. 장미십자단은 중세 후기 독일에서 탄생한 일종의 신비주의적 비밀결사대이다. 기독교와 아프리카, 아라비아 그리고 아시아 등지의 신비 사상이 뒤섞인 사상체계를 가지고 있다. 장미십자단이라는 이름은 구원을 뜻하는 십자가와 장미 문양이 그려진 깃발을 사용한 데서 유래했다. 조세핀 펠라당은 오직 예술을 통해서만 계시를 받을 수 있다고 주장하는 신비주의

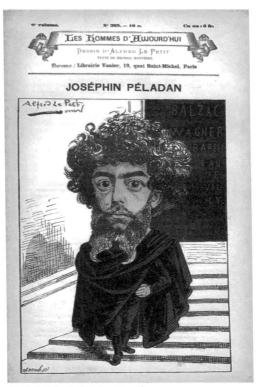

〈조세핀 펠라당〉알프레드 르 프티

에릭 사티

자이자 연금술사였다. 그는 중세의 장미십자단을 계승했다는
의미로 '미학적 장미십자교단'을 창단하였다. '미학적 장미십
자교단'은 평생 예술과 신비를 통해 아름다움을 추종하겠다
는 서약을 해야만 회원이 될 수 있었다. 사티는 이 교단의 전
속 작곡가로 활동하면서 〈장미십자교단의 세 개의 종소리〉나
〈별들의 아들〉과 같은 곡을 작곡했다. 그러나 일 년이 채 안
되어 사티는 이 교단과 결별한다. 자신을 펠라당의 제자쯤으
로 취급하는 것에 불쾌함을 느꼈기 때문이다. 더구나 바그너
식의 음악을 작곡해 달라는 요구에는 참을 수 없는 수치심과
분노가 끓어올랐다.

'사티에게는 음악 공부를 끝마치지 못한 데 따른 자격지
심이 계속 따라다녔잖아. 그러니 바그너식의 음악을 작곡
하라는 요구에 큰 상처를 받았을 거야. 마치 자신의 음악
이 형편없다는 얘기로 들렸겠지.'

펠라당과 헤어진 후 사티는 스스로 '지도자 예수의 예술수

도교회'라는 종교단체를 만들었다. 사티 자신이 교주였고 신

도 역시 사티 혼자뿐이었다. 주로 예술적 희생과 가난의 미덕
을 찬양하는 내용의 인쇄물들을 찍어냈다. 사실 사티는 아르

퀘유에서 급진 사회당 위원회에 가입해 활동하기도 했다. 스
스로 자신을 '늙은 볼셰비키주의자'라고 부르며 말이다. 가난

한 자들을 옹호하고 불공정에 도전하는 글을 남기기도 하였
다. 〈가난한 자들을 위한 미사〉는 이 시기에 작곡된 사티의 유

일한 종교음악곡이다. 연주 시간이 18분이 넘어가는 이 곡은
모두 7곡으로 이루어져 있다. 사티는 마지막 악장에 '내 영혼
의 구원을 위한 기도'라는 제목을 붙였다. 스스로의 위안을 위

해 이 미사곡을 작곡했음을 짐작하게 하는 제목이다. 이 곡을
작곡할 당시 사티는 쉬잔과 헤어진 지 얼마 되지 않았을 때였

기 때문이다. 불과 몇 달 전만 해도 사티는 쉬잔과 함께였지만
말이다. 사실 쉬잔과 함께하던 기간에도 사티는 기도하는 마

음을 담은 곡을 작곡한 바 있다. 바로 장미십자단을 위해 작
곡한 〈고딕 댄스〉라는 피아노 모음곡으로, '내 영혼의 가장 큰
평온과 평화를 위한 9일간의 기도'라는 부제가 붙었다. 쉬잔

으로 인해 사티의 마음속을 교차하던 사랑의 기쁨과 불안, 그
리고 상실감과 고독감이 기도의 이름으로 이 두 작품에 투영
된 것이리라.

'사티의 작품은 유난히 세 곡씩 묶여 있는 것이 많잖아. 뿐

만 아니라 음악적 전개도 3이 많이 쓰였고 말이야. 3과 사

티의 신비주의는 어떤 연관성이 있는 걸까.'

사티는 유난히 '3'이라는 숫자를 좋아했다. 그의 작품은 〈그
노시엔느〉나 〈짐노페디〉 외에도 〈바싹 마른 태아〉〈차가운 작
품〉〈녹턴〉 등 세 곡씩 묶여진 작품들이 대다수를 차지한다. 이
처럼 세 곡씩 묶여진 곡들은 처음 들을 때는 그들 간의 차이점
을 발견하기 힘들 정도로 비슷하게 느껴진다. 하지만 각 곡은
분명 미묘한 차이점이 있다. 마치 하나의 조각품을 서로 다른
방향에서 바라볼 때 느껴지는 차이처럼 말이다. 사티의 음악
이 마치 수수께끼처럼 느껴지는 까닭이기도 하다. 사티는 이
처럼 비슷한 성격의 작품을 3곡씩 묶는 것 외에 작곡 기법에

서도 주로 3을 사용하였다. 대부분 3이나 3의 배수를 사용하여 주제를 변주시켜 나가거나 화성을 쌓아 올렸다. 〈벡사시옹〉을 예로 들어보자. 사티의 〈벡사시옹〉은 미니멀리즘 음악의 선구로 여겨지는 곡이다. 사실 이 곡은 악보상으로는 채 한 페이지가 안 되는 짧은 곡이다. 그러나 연주 시간은 10시간이 넘어간다. 연주되는 속도에 따라 24시간이 넘어갈 수도 있다. 단일 피아노곡으로는 가장 긴 곡으로 기네스북에 오르기까지 했다. 이 짧은 악보의 연주 시간이 이렇게 길어진 까닭은 무엇일까. 바로 이 곡을 840번 반복해서 연주하라는 사티의 지시 때문이다. 그런데 840이라는 숫자는 3의 배수이자, 3의 배수인 6의 배수이다. 뿐만 아니라 이 곡의 주제 역시 3의 배수인 18개의 음표로 이루어졌고, 화성도 3도와 6도가 주로 쓰였다.

'사티가 이렇게 3이라는 숫자에 집착한 이유는 무엇일까… 삼위일체론에 사로잡혀 있던 사티는 3이라는 숫자가 신을 상징하는 완전함을 의미하는 것이라 여겼던 거야. 신비주의자 사티는 모든 것이 3으로 통할 때 비로소

음악의 완전성을 이룰 수 있다고 믿은 거지. 그럼으로써

자신의 음악이 진실한 음악이 된다고 생각한 거야.'

현대음악을 예언하다

1898년 사티는 파리 근교 아르퀘유로 이주하여 1925년 사망할 때까지 그곳에서 살았다. 당시 아르퀘유는 극빈 노동자들이 모여 사는 빈민굴이었다. 사실 사티 자신도 '미스터 가난뱅이'라는 별명이 붙을 정도로 평생을 가난 속에 살았다. 아르퀘유로 이주한 뒤로는 마차 삯이 없어 몽마르트르까지 왕복 두 시간이 넘는 거리를 매일 걸어서 출퇴근했다. 사티는 돈이나 출세에 대해서는 전혀 관심이 없는 사람이었다. 나한테 왜 이

1898년무렵의 에릭 사티(작자 미상)

리 작품료를 많이 주느냐면서 출판사에 화를 낸 일도 있을 정도이다. 출판사에서 작품료를 내리고 나서야 비로소 출판했다고 한다. 카페 피아니스트로 받은 급료도 독한 압생트를 마시느라 다 날리고 빈털터리 신세로 지냈다.

압생트는 19세기 후반부터 프랑스 사람들이 즐겨 마시던 술이다. '악마의 술', '녹색 요정' 등 그 인기만큼이나 많은 별명을 가졌으며 한때 금지령이 내리기도 했다. 너무 독해서 중독되면 치명적인 위험에 처할 수 있다는 것이 이유였다. 그러나 압생트는 무엇보다 값이 쌌기 때문에 많은 사람들이 즐겼다. 초록빛 압생트를 즐기는 저녁 시간을 뜻하는 '녹색의 시간'이라는 말이 생길 정도였으니 말이다. 우리나라 사람들의 소주 사랑과 비슷하다고 할 수 있겠다.

이렇듯 대중에게 사랑받던 압생트는 그 시대의 예술을 말할 때 빼놓을 수 없는 아이콘이기도 하다. 새로운 예술을 꿈꾸던 젊은 예술가들은 싸구려 압생트를 마시며 보수주의에 대해 반기를 드는 동맹 의식을 느꼈다. 뿐만 아니라 예술가들은 압생트가 예술적 창조력을 높인다고 굳게 믿었다. 압생트를

'예술가의 술'이라고 부르는 이유이기도 하다. 그래서인지 드가나 로트레크, 고흐, 피카소, 마네 등 많은 화가들의 작품에 압생트가 등장한다. 그중에는 쉬잔도 있다. 로트레크의 〈숙취〉는 바로 압생트를 마시는 쉬잔 발라동을 모델로 한 것이다. 고흐의 해바라기가 그토록 노란색으로 그려질 수 있었던 것도 압생트에 의한 환각 때문이라는 주장도 있다. 이처럼 화가들뿐만 아니라 헤밍웨이나 오스카 와일드 같은 시인과 소설가 등 당시 거의 모든 예술가들은 압생트에 중독되어 있었다. 오스카 와일드는 압생트가 보헤미안의 상징이라고 찬양할 정도였다. 사티 역시 밤새 카페에서 피아노를 연주하고 받은 돈을 압생트와 바꿔버렸다. 새로운 돌파구를 찾기 위해 고뇌하던 젊은 예술가들과 압생트를 마시며 반바그너를 외쳤고 인상주의에 반기를 들었다.

'사티는 39살이라는 늦은 나이에 갑자기 음악 공부를 다시 시작했잖아. 오래전 뛰쳐나왔던 학교를 스스로 다시 찾아간 까닭은 무엇이었을까.'

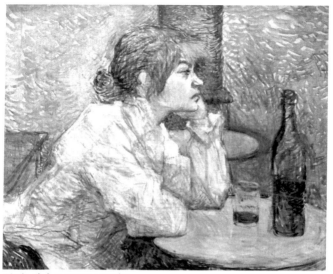

〈숙취〉 앙리 드 툴루즈 로트레크

사티가 그린 〈쉬잔 발라동의 초상〉

쉬잔이 그린 〈사티의 초상〉

에릭 사티

사티는 기성 음악계에 편입되지 못한 채 스스로 아웃사이더의 길을 걸었다. 그러나 그에게는 정규 음악교육을 끝내지 못했다는 열등감이 늘 자리 잡고 있었다. 이런 열등감 때문인지 사티는 친구들과의 관계도 원만하게 유지하지 못했다. 드뷔시나 라벨, 풀랑크, 스트라빈스키 등 많은 음악가들과 교류했지만 결국 모두 다투고 결별하기에 이르렀다. 신랄하고 냉소적인 그의 어투는 친구들에게서조차 환영받지 못했던 것이다. 모리스 라벨과의 일화가 좋은 예이다. 라벨은 프랑스에서 가장 명예로운 훈장인 레종도뇌르 훈장을 거부한 일이 있다. 이는 '라벨 사건'이라고 불릴 정도로 떠들썩했던 과거의 스캔들과 관련이 있다. 파리 음악원 재학 당시 라벨은 번번이 로마대상에서 탈락하고 말았다. 로마대상이란 당시 프랑스 미술아카데미가 주는 상이었다. 매년 음악과 회화, 건축, 조각 부문 콩쿠르에서 일등을 한 학생에게 주었던 영예로운 상이다. 그런데 이미 뛰어난 실력으로 잘 알려져 있던 라벨이 매번 심사에서 떨어지는 것이었다. 알고 보니 로마대상 심사위원들이 라벨을 제외한 채 자신들의 제자만 합격시킨 것이었다. 이

사건은 신문에 대서특필되었다. 파리 시민들은 분노했고 급기야 파리 국립음악원장이 사퇴하는 등의 엄청난 여파를 몰고 온 대사건이었다. 이에 대한 앙금으로 라벨은 훈장까지 거부하게 된 것이다. 그런데 사티는 훈장을 거부한 라벨에게 '라벨은 훈장을 거부했을지 몰라도 그의 음악은 이미 훈장을 받아들이고 있잖아'라고 비꼬아대었다. 라벨의 음악도 결국 권위적인 기성 음악과 다를 바 없다는 비난이었다. 결국 이 일을 계기로 라벨과 사티는 헤어졌다. 다행히 드뷔시와는 드뷔시가 세상을 떠나기 얼마 전 극적으로 화해했다고 한다.

항상 친구들에게 아마추어 음악가로 취급받고 있다고 느끼던 사티는 드뷔시의 오페라 〈펠레아스와 멜리장드〉를 보고 큰 충격에 빠졌다. 〈펠레아스와 멜리장드〉는 근대 오페라의 시작을 알리는 작품이었다. 오페라는 드뷔시의 〈펠레아스와 멜리장드〉 이전과 이후로 나뉜다는 말이 나올 정도이다. 언제나 남들과는 다른 새로운 것을 열망하던 사티에게 드뷔시의 오페라는 충격이자 또 절망이었다. 자신의 실력을 더 키워야만 한다는 절박감이 몰려왔다. 음악적 형식에 대해 좀 더 공

드뷔시 오페라 〈펠레아스와 멜리장드〉 5막

(1902. 무대 디자인 :루시엔 주소메. 사진 : 작자 미상)

부하라는 드뷔시의 충고를 받아들인 사티는 파리 스콜라 칸 토룸에 입학한다. 그의 나이 39세였다. 당시 스콜라 칸토룸은 프랑스 음악의 옛 영광을 되찾으려던 프랑스 국민주의 음악 운동의 중심지 역할을 하던 곳이었다. 교수진뿐 아니라 유명세를 치르던 많은 학생들이 이 학교를 거쳐 갔다. 드뷔시는 사티가 잘 해낼 수 있을지 걱정이었다. 사티의 뾰족한 성격도 성격이지만 늦은 나이에 너무 무모한 도전이 아니었을까 우려했던 것이다. 다행히 걱정과 달리 사티는 무사히 대위법 학위를 땄다.

'작곡법 공부를 마쳤다는 안도감이 사티에게 자신감을 불어넣었겠지. 이전의 작품들은 형식에 얽매이지 않는 신비주의적인 성격을 지닌 것이었잖아. 그런데 이 시기의 작품들은 이전과 달리 명확한 형식을 따르고 있거든. 물론 짧고 간결하지만 말이야. 하지만 형식적으로는 전통적인 형식을 따르고 있지만, 음악적 내용은 더욱 신랄해졌어.'

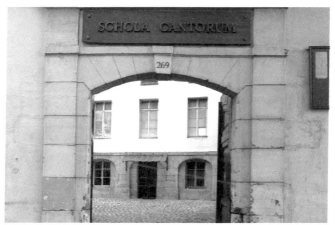

오늘날의 스콜라 칸토룸

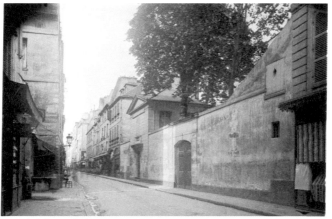

1900년경의 스콜라 칸토룸

공부를 마쳤다는 자신감과 함께 그의 음악의 전환기가 찾아왔다. 사티는 이 시기에 〈개를 위한 엉성한 진짜 전주곡〉〈바싹 마른 태아〉〈사무실 소나타〉〈말의 옷차림으로〉 등과 같은 기괴한 제목을 가진 곡들을 발표하기 시작했다. 배워봤지만 그리 대단한 것도 아니더라는 배짱이 돋보이는 곡들이 발표되었다. 사티는 이제 엄숙한 음악계를 본격적으로 조롱하기 시작했다. 그리고 누구도 흉내 낼 수 없는 자신만의 음악세계를 더욱 확고히 다져나가기 시작했다.

〈바싹 마른 태아〉는 세 곡으로 이루어진 피아노 모음곡으로, 바싹 건조해 버린 뱃속의 태아를 뜻한다. 사티가 입버릇처럼 말하던, '너무 낡은 시대에 너무 젊게 온', 그래서 이해받지 못하는 자신을 비유한 것이다. 제목부터 무척 기괴하다. 그런데 제목만큼이나 음악적 내용도 독특하다. 근엄한 당시의 음악계를 비꼬는 것이 역력히 드러나기 때문이다. 곡 속에는 당시 유명한 대중가요가 등장하기도 하며 쇼팽의 장송 행진곡을 패러디하기도 한다. 그런데 사티는 누가 보아도 명백히 쇼팽의 선율이 분명한데도 '슈베르트의 유명한 마주르카'라고

에릭 사티

악보에 표기하였다. 폴란드 민속 춤곡인 마주르카는 쇼팽의 아이콘과도 같은 상징적인 존재이다. 그러나 사티는 그것을 전혀 엉뚱한 작곡가인 슈베르트와 연결시킨 것이다. 심지어 슈베르트는 마주르카를 한 곡도 작곡하지 않는데도 말이다. 그 선율이 쇼팽의 것이든 슈베르트의 것이든 무슨 상관이 있느냐는 것이다. 하기야 쇼팽의 선율이 슈베르트로 적혀 있다고 해서 우리 귀에 다르게 들리는 것은 아닐 테니까. 이렇게 사티는 음악사에 빛나는 두 큰 별을 수많은 모래알 중 하나로 만들어 버렸다. 기존의 '엄근진(엄숙 근엄 진지)' 음악계를 완전히 조롱하고 무시해 버린 것이다.

'그런데 사티가 음악과는 전혀 상관없는 이상한 문장들을 악보에 적어 놓은 것은 무슨 까닭일까. 그리고 지시어들도 다른 작곡가들이 사용하는 것과는 너무 달라. 사티가 이런 글들을 통해 원했던 것은 무엇일까.'

사티는 전통적인 음악과는 전혀 딴판인 지시어를 사용하

고, 악보에는 음악과는 연관이 없는 텍스트를 적어 놓기 시작했다. 사실 사티는 스콜라 칸토룸 시절 이전부터 전통에서 벗어난 독특한 기보법이나 지시어들을 많이 사용해 왔다. 예를 들어 중세적 울림을 재현한 〈그노시엔느〉는 악보조차 전통적인 기보 체계를 따르지 않고 있다. 악보의 마딧줄을 없애고 조표와 박자 기호도 생략해 버린 것이다. 이에 더해 '혀끝으로', '구멍을 파듯이' 등과 같은 해독하기 어려운 지시어들을 사용하기도 했다. 일반적으로 음악적 지시어는 'crescendo(크레센도:점점 세게)', 'rit.(리타르단도:점점 느리게)', 'espressivo(에스프레시보:감정을 넣어서)' 등과 같이 객관적으로 이해하기 쉬운 말들을 사용한다. 그리고 보통 이탈리아어로 되어 있다. 그러나 사티는 전통적인 지시어 사용에서 벗어나 마치 암호 같은 지시어들을 악보에 적어 놓은 것이다. 〈바싹 마른 태아〉에도 '치통을 앓는 나이팅게일처럼'이나 '너무 많이 먹지 말 것' 등과 같이 괴상한 지시어들이 등장한다. 이뿐만 아니라 '나는 담배가 없다네. 다행히 나는 담배를 피우지 않지.', 정말 예쁜 바위로군! 그런데 너무 끈적이는데!' 등과 같이 음악과는 전혀

상관없는 부조리한 내용의 텍스트를 악보에 적어 놓기 시작했다.

'그런 괴상한 문장들은 음악과는 전혀 관련이 없는 내용이잖아. 그렇다면 그 문장들은 음악으로 어떻게 표현해야 하지?'

사티는 자신의 지시어나 텍스트들은 연주자와 작곡가 사이의 일종의 암호 같은 것이라고 하였다. 하지만 이를 절대적으로 따를 필요는 없다고 했다. 또한 연주할 때 텍스트를 낭송할 필요도 없다고 말했다.

'연주자와 작곡가 사이의 일종의 암호, 절대적으로 따를 필요도 없고, 낭송할 필요도 없다. 이는 무엇을 의미하는 것일까. 작곡가의 지시를 이해하지 못하는 연주자라… 그래서 작곡가와 연주자의 의도를 모르는 관객들… 그렇다면 결국 이 지시어나 텍스트들은 작곡자와 연주자 그리고

관객들 간에 서로 이해되지 않은 채로 남게 되잖아. 그렇다면 사티는 왜 이처럼 필요 없는 텍스트를 적었을까. 사티는 과연 무엇을 원했던 것일까.'

일반적으로 연주자는 작곡가의 의도를 반영해 연주하기 마련이다. 그런데 사티는 자신의 의도를 따를 필요가 없다고 선언한 최초의 작곡가였다. 그는 작곡가의 의도대로 움직이지 않는 연주자를 기다리고 있었다. 결과적으로 작곡자가 생각하는 음악, 연주자가 연주하는 음악, 관객이 받아들이는 음악이 모두 다른 방향을 향하기를 원했던 것이다. 어떤 법칙이나 규칙 없이 누구든 자신이 듣고 싶은 대로 들으면 되는 음악이었다. 사티는 새로운 개념의 연주자가 등장하기를 고대했던 것이다. 현대적 예술 개념이 탄생하는 순간이었다.

사티의 이러한 실험 정신은 당시 젊은 음악가들에게 큰 영향을 끼쳤다. 전통을 거부한 사티의 음악 정신은 〈아르쾨유〉 악파와 〈프랑스 6인조〉가 탄생하는 계기가 되었다. 사티를 추종하던 젊은 프랑스 작곡자들로 구성된 이 그룹들은 당시의

주류적 흐름이었던 후기 낭만주의 음악이나 인상주의 음악을 모두 거부하였다. 기성세대의 음악은 너무 거창하거나 현실과 동떨어진 음악이었다. 새로운 것을 원하는 시대에 부응하지도 못하는 낡은 음악이었다. 이들은 사티를 음악적 스승으로 삼았다. 사티는 어느 계파에도 속하지 않는 독특한 음악세계를 가지고 있었기 때문이다. 그리고 사티의 영향을 받아 누구나 이해하기 쉽고 간결한 음악을 추구하였다. 객관적이고 고전적 형식에 충실한 신고전주의 음악이 탄생하게 된 계기이기도 하다.

"제발 음악을 듣지 마시오"

사티는 음악이 모든 허식을 떨쳐버려야 한다고 믿었던 작곡가이다. 기교적이고 세련된 기존의 장식품 같은 음악은 이제 그만 떨쳐버리자는 것이다. 사티는 스콜라 칸토룸 이후부터 우리 주변에서 흔히 접할 수 있고 쉽게 이해할 수 있는 음악을 본격적으로 추구하기 시작하였다. 뿐만 아니라 예술가도 이제는 거장의 자리에서 내려와야 한다고 주장했다. 사티는 자신에 대해서도 단지 소리를 측정하고 받아쓰는 사람 중 하

나일 뿐이라고 하였다. 이처럼 음악이 거창한 예술이 되어서는 안 된다는 생각을 가졌던 그는 일상의 음악을 주장하였다.

1917년 사티는 이러한 자신의 새로운 음악을 〈가구음악〉이라는 제목으로 탄생시켰다. 사티가 추구한 가구음악이란, 가구처럼 사람의 주목을 끌지 않고 그저 거기에 존재하는 음악을 말한다. 마치 우리가 침대나 책상 같은 가구를 의식하지 않고 살듯이, 음악도 그런 가구처럼 인식되지 않아야 한다는 것이다.

'가구는 우리가 인식하든 안 하든 항상 거기에 존재하는
거잖아. 우리가 아침에 일어나서 "침대야, 안녕!" 하지는
않듯이 말이야. 사티는 우리가 음악의 존재에 대해서도
같은 생각을 하길 바랐던 거야. 음악이 있는지 없는지 신
경 쓰지 말라는 거지.'

가구음악은 어떤 의미도 포함하고 있지 않다. 단지 공기의
진동만을 일으킬 뿐이라는 것이 사티의 주장이다. 그래서 사

티의 〈가구음악〉에는 어떠한 상징이나 표현 의도가 없다. 또한 어떠한 음악적 해석도 없다. 사티의 〈가구음악〉은 단 4마디로 이루어진 짧은 구절이 무의미하게 반복될 뿐이다. 음악이 어떤 이야기를 제시하고 발전시켜 나갈 겨를조차 없도록 만들어진 것이다. 사티는 이 곡을 연주하는 동안 관객 사이를 누비며 소리치고 다녔다. "제발 음악을 듣지 마시오. 잠을 자든지, 이야기를 하든지, 딴 일을 하시오!"라고 말이다. 그러나 음악이란 조용히 귀를 기울여 듣는 것이라는 전통적 관념에 사로잡혀 있던 관객들은 어리둥절해하기만 했다. 당황한 채로 끝까지 조용히 자리를 지키며 음악을 듣는 관객을 보고 결국 사티가 화를 내고 말았다는 일화가 전해지기도 한다.

'그런데 지금 우리는 카페나 헬스장 등에서 흘러나오는 음악을 귀담아 안 듣잖아. 오히려 음악의 존재조차 못 느낄 때가 많지. 사티의 <가구음악>은 오늘날 배경음악의 선구였다고 할 수 있겠네. 과연 백 년 전 사티는 알고 있었을까. 앞으로는 레스토랑이나 상점에서 흐르고 있는 음악

을 그저 선성으로 흘려들을 것을 말이야. 사티의 말처럼

낡은 시대를 살기에 그는 지나치게 젊었던 것일까⋯.'

아름답지 않은 음악

마르셀 뒤샹은 프랑스 출신이면서 미국에서 더 유명해진 대표적 다다이스트이다. 다다이즘은 1920년대에 성행하였던 새로운 예술운동을 말한다. 다다이즘 예술가들은 기존의 모든 가치나 질서 체계를 완전히 부정하고 나섰다. 이들은 '무의미함의 의미'를 주창했다. 또한 반도덕적이고 비이성적이며, 아름답지 않은 예술을 찬미하였다. 뒤샹은 변기를 〈샘〉이라는 예술품으로 재탄생시키면서 '예술이 꼭 아름다워야 하는

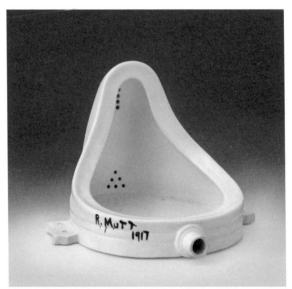

〈샘〉 뒤샹

에릭 사티

가'라는 화두를 던진 것으로 유명하다. 또한 사티와 마찬가지로 위대한 예술가의 존재를 거부했고 '일상의 예술'을 주창하였다.

'다다이스트들이 아름답지 않은 예술을 주장한 것은 무엇 때문이었을까. 무엇이든 예술이 될 수 있다는 뜻이 아닐까. 이제 예술이란 고상하지도 않고 어려운 것도 아닌 것이 되었으니까. 그렇다면 누구나 예술가가 될 수 있다는 의미이기도 하겠구나.'

이처럼 누구나 예술이 될 수 있고 무엇이든 예술이 될 수 있다는 다다이스트들은 자연히 '우연성'에 주목하게 되었다. 전통적으로 예술작품이란 당연히 이미 완성되어 고정된 것을 말하는 것이다. 그런데 우연성 예술은 이러한 전통적인 예술 개념을 완전히 파괴한 새로운 개념의 예술이었다. 우연이라는 요소가 개입해서 매번 달라지는 예술적 표현을 추구한 것이다. 시인은 신문에서 글자를 오려내어 주머니에 넣고 흔든

다음 무작위로 꺼내 든다. 그리고 그 단어들을 나열하여 시라고 발표하였다. 그런가 하면 화가는 종이를 잘라 공중에서 떨어뜨린다. 종이가 떨어진 자리에 풀로 붙여 콜라주 작품으로 전시하였다. 예술에 대한 이러한 우연의 개입은 다다이즘 예술의 중요한 개념의 하나로 자리 잡았다. 미국의 전위예술가인 존 케이지는 뒤샹과 마찬가지로 예술의 본질을 뒤흔든 인물이다. 뒤샹의 열렬한 추종자였던 존 케이지는 '음악이 꼭 아름답게 다듬어진 소리로 이루어져야 하는가' 하는 의문을 제기했다. 그는 이를 위해 음악적 진행 과정에 예측할 수 없는 우연이 개입되도록 하였다.

'연주 과정에 우연이 개입된다면 연주는 작곡가가 전혀 예측할 수 없는 방향으로 전개되겠군. 사티가 주장했던 것처럼 작곡가의 의도대로 연주되지 않는 음악이겠구나.'

존 케이지의 대표작이라 할 수 있는 〈4분 33초〉는 연주자가 무대로 나와서 4분 33초 동안 가만히 앉아 있다가 퇴장하

는 작품이다. 이때 들리는 모든 소리, 즉 웅성거리는 소리나  바스락거리는 소리, 기침 소리 등 우연히 들려오는 모든 소리들이 음악을 구성하는 주체가 된다. 물론 이 소리들은 매번 달라지는 것이다. 이제 음악은 더 이상 아름다운 소리로만 이루  어지는 것이 아닌 것이다. 또한 매번 다른 소리로 관객에게 전해지게 된다. 이뿐 아니라 존 케이지는 무대 위에서 피아노를 부수기도 하고, 소리를 지르고, 소음을 내는 등 음악과 선율의 당위성에서 과감히 탈피하려 하였다. 즉, 음악은 아름다운 선율과 규칙적인 리듬으로 이루어져야 한다는 '당연한' 생각을  파괴한 것이다.

뒤샹의 작품 중에도 우연성 기법을 사용한 음악작품이 있다. 〈오자 뮤지컬〉은 제비뽑기로 음표들을 뽑은 뒤 그것을 임의로 배치해서 노래하는 형식이다. 즉, 어떤 것을 뽑느냐에 따  라 매번 완전히 다른 노래가 탄생하게 된다. 뒤샹의 또 다른 작품인 〈자신의 독신자들에 의해서 발가벗겨진 신부〉 역시 우연에 의해 탄생하는 음악이다. 상자 안에 피아노 건반과 일  치하는 숫자의 공을 넣는다. 각 공에는 숫자가 적혀 있다. 공

연이 시작되면 상자 안의 공을 무작위로 하나씩 뽑아서 그 공에 적힌 숫자에 해당하는 피아노 건반을 눌러 연주하는 형식이다. 공은 매번 다르게 뽑히니까 음악은 매번 다른 음들의 조합으로 이루어지게 된다. 사티와 마찬가지로 일상의 예술을 주장한 뒤샹은 이런 우연의 개입으로 인해 예술의 거창한 위엄성으로부터 자유로워질 수 있다고 주장하였다.

'우연히 완성되는 음악은 음악적 형식이나 기술에 의존하지 않게 되지. 예를 들어 교향곡을 하나 작곡한다고 상상해 보자. 우선 그 곡의 주제를 정하고 그 주제들을 어떤 악기로 제시할 것인지 생각해야겠지. 그리고 나서는 그 주제들을 여러 다양한 방법으로 전개시켜 나가야 할 것이고. 마무리 단계에서는 전개시켜 나갔던 요소들을 균형 있게 결말지어야 하고 말이야. 이런 일들을 얼마나 잘 해내는가에 따라서 작곡가의 실력이 드러나잖아. 그런데 우연성 음악에서는 작곡자는 대개의 경우 짧은 에피소드들만 만들면 되는 거야. 나머지는 제비뽑기로 완성되는 거

니까 곡의 전개 방식 등에 대해 고민할 필요가 없는 거지.
즉, 거장의 솜씨가 개입될 여지가 없는 거야.'

이처럼 다다이스트들은 우연이 개입되는 예술을 통해 예술가만이 창조 행위를 하는 유일한 존재가 아니라는 것을 증명하고자 했다. 더 나아가 예술가라는 것도 불필요한 존재라고 주장하였다. 우연에 의한 예술은 더 이상 거장의 솜씨가 필요하지 않기 때문이다. 사티가 작곡자는 불필요한 존재라고 주장한 것과 같은 맥락이다. 현대음악 작곡자들은 우연성 기법을 적극적으로 받아들였다. 한정된 음들로만 이루어진 전통적 작곡법의 한계를 극복하기 위한 훌륭한 방안으로 생각한 것이다. 현대 작곡가들은 심지어 음높이까지 명확히 지정하지 않고 연주자의 선택에 맡기기까지 했다. 또한 악보가 아니라 도안이나 그림만 가지고 연주하게 하는 등 극단적 우연성 기법이 등장하기도 하였다.

'사티는 현대 예술의 선구자적 역할을 한 음악가였구나.

<가구음악>처럼 사티가 주창한 '일상의 음악' 개념은 전통적인 음악 감상법에서는 상상할 수 없던 것이었잖아. 또한 음악과는 전혀 연관성이 없는 텍스트를 악보에 적어 놓고는 정작 연주 시에는 이를 낭송할 필요가 없으니 무시하라고도 했고 말이야. 이를 통해 이미 작곡가의 의도대로 되지 않는 연주를 예언했던 거야.'

최초의 전위 음악가

스콜라 칸토룸 이후 새로운 음악으로 향한 사티의 발걸음은 더욱 과감해졌다. 1917년 발표된 사티의 〈파라드〉는 파리 시민들을 큰 충격 속에 빠트렸다. 〈파라드〉는 유랑극단의 공연을 유머러스하게 묘사한 발레극이다. 장 콕토의 시나리오에  사티가 음악을 작곡하고 피카소가 무대장치와 의상을 담당했  다. 이뿐 아니라 당시 최고의 안무가였던 레오니드 마신과 공연계의 '황금손'인 디아길레프가 제작을 맡는 등 최고 거장들

의 예술적 합작품이었다. 당연히 이 공연에 대한 사람들의 관심이 뜨거웠다.

하지만 사티의 음악 때문에 한바탕 소동이 일어난다. 〈파라드〉 속 음악이 문제였다. 일반적으로 음악적 소리란 악기나 사람이 리듬에 맞추어 내는 매끄러운 소리를 말한다. 즉, 우리에게 즐거움을 주는 소리들이다. 반대로 우리에게 시끄럽고 불쾌감을 주는 소리는 소음이라고 한다. 그런데 사티의 〈파라드〉에는 버젓이 소음이 등장한 것이다. 음악 중간중간 총소리나 사이렌 소리, 타자기 두드리는 소리 등이 등장하자 관객들은 충격을 받았다.

훌륭한 공연을 기대하고 왔던 관객들은 격분하여 무대 위로 뛰어오르려고 하는 등 공연은 난장판이 되어버렸다. 비난과 야유가 쏟아졌다. 급기야 사티는 자신에게 비난을 한 평론가에게 욕설이 섞인 편지를 보내버렸다. '당신은 음악도 모르는 머저리다'라는 편지 속 문구 때문에 사티는 명예훼손죄로 8일간 구금될 위기에 처하기도 했다. 다행히 친구의 도움으로 형이 집행되지는 않았다고 한다.

# ERIK SATIE

# PARADE

Ballet réaliste

Thème de
**JEAN COCTEAU**

Rideau, Décors et Costumes
de
**PABLO PICASSO**

Chorégraphie de LÉONIDE MASSINE

PRIX NET :

RÉDUCTION POUR PIANO A QUATRE MAINS

A Paris chez ROUART, LEROLLE & Cie
Vente exclusive ÉDITIONS SALABERT
22, rue Chauchat, PARIS

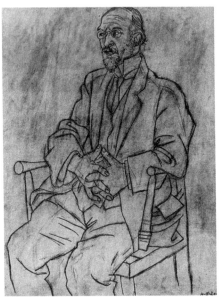

〈에릭 사티〉 피카소

에릭 사티

이 작품으로 사티는 사람들에게 제대로 이름을 알리게 되었다. 또한 반예술을 주장하던 당시 다다이스트들에게서는 전폭적 지지를 받게 되었다. 프랑스 초현실주의의 길을 열었다고 평가받는 시인이자 소설가로 알려진 기욤 아폴리네르는 사티의 〈파라드〉에 대해 '진정한 초현실주의 작품'이라는 평을 남기기까지 하였다. 결국 〈파라드〉를 계기로 사티는 최초의 전위음악가로 인정받게 된 것이다.

발레극 〈파라드〉로 다다이스트들과 친분을 맺게 된 사티는 초현실주의 발레극인 〈휴연(休演)〉에도 참여하였다. 〈휴연〉은  현대 퍼포먼스의 원조라고도 할 수 있는 공연이었다. 이 공연에는 대표적인 다다이스트인 프랑스 화가 프란시스 피카비아, 미국 만 레이, 마르셀 뒤샹 등이 출연하였다. 당시 공연을  알리는 포스터에는 '검은 안경을 끼고 귀마개를 하고 오세요'라는 문구가 적혀 있었다.

'도대체 검은 안경을 끼고 어떻게 공연을 볼 수 있으며 귀
를 막고 어떻게 음악을 들을 수 있어. 무의미의 의미를 외

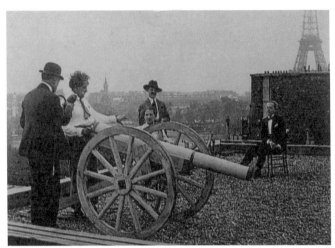

영화 〈휴연〉에 출연 중인 에릭 사티(작자 미상)

쳤던 지극히 다다이즘적인 문구야'.

2막으로 이루어진 이 공연은 막 중간에 영화가 상영되는
획기적인 공연이었다. 르네 클레르의 〈막간극〉이라는 제목의
무성영화가 말 그대로 막간극으로 상영되었다. 사티는 이 영
화의 음악을 맡았을 뿐 아니라 직접 출연하기도 하였다. 파리
의 옥상 건물에서 사티는 미소를 지으며 자신의 상징물이라
할 수 있는 검은색 박쥐우산을 휘두르며 하늘을 향해 대포를
쏘아댄다. 같이 공연에 참여했던 뒤샹은 자신의 예술관과 비
슷한 사티의 음악을 매우 높이 평가했다. 특히 '일상의 예술'
을 주창했던 그는 사티의 가구음악 개념에 크게 공감하였다.
뒤샹은 자신의 뉴욕 전시회 카탈로그에 '에릭 사티의 가구음
악을 가구미술이 뒤따른다'라고 적음으로써 사티의 영향을
직접 밝히기도 하였다.
　사티의 실험적 음악은 특히 존 케이지에게 많은 영향을 끼
친 것으로 알려져 있다. 사티의 음악에 큰 관심을 가지고 있었
던 케이지는 사티의 〈가구음악〉을 재발견해 낸 사람이다. 사

티의 칸타타 〈소크라테스〉를 바탕으로 〈싸구려 모방〉이라는 피아노곡을 작곡하기도 했다. 또한 사티의 〈벡사시옹〉 악보를 발견한 인물이기도 하다. 존 케이지 덕분에 〈벡사시옹〉은 1963년에 비로소 처음으로 세상에 소개되었다. 사티의 사망 후 수십 년이 흐른 후였다. 사실 '짜증'이라는 뜻의 〈벡사시옹〉은 이제껏 한 번도 연주되지 않았기에 관객들에게 짜증을 불러일으킬 기회조차 없었다. 존 케이지는 동료들과 더불어 '이 모티브를 진지하고 부담스러운 자세로 840번 반복하시오'라는 사티의 지시를 정확히 지켜냈다. 연주자들은 모두 자신의 생각대로 제각기 다른 〈벡사시옹〉을 들려주었다. 어떤 연주자는 아주 느린 박자로 연주하기도 했고, 어떤 연주자는 모든 음을 스타카토로 끊어서 연주했다. 어떠한 고정관념도 없는 완벽히 자유로운 연주였다. 그야말로 작곡가는 '불필요한 존재'라는 사티의 음악관이 실현되는 순간이었다. 저녁 6시에 시작된 공연은 다음 날 오후 1시가 다 되어서야 끝났다. 대다수의 관객들은 지쳐서 이미 떠나버렸다. 남은 사람들도 음악을 듣기보다는 이야기를 하거나 잠을 자고 있었다. 바로 생전

에릭 사티

의 사티가 그토록 바랐던 감상 태도였다! 살아 있을 때는 연주조차 되지 못했을뿐더러 이해받지도 못했던 사티의 음악세계가 존 케이지 덕분에 비로소 빛을 발하게 된 것이다.

'사티의 새로운 예술관은 비록 자신의 시대에는 이해받지 못하고 묻혀버렸지만 현대예술의 발전에 큰 역할을 했다고 할 수 있겠구나. 그런데 이처럼 전통적 음악의 개념으로부터 자유로울 수 있었던 것은 무엇 때문이었을까.

그 답은 사티의 고독이었어. 그의 세계는 오로지 어머니와 쉬잔의 기억만이 존재하는 세계였으니까 말이야. 그래서 오히려 사티의 영혼은 자유로울 수 있었던 거야. 결국 혼자라는 고독이 그에게 자유를 주었던 것이지….'

"나는 낡은 이 시대를 살기에는
지나치게 젊게 태어났다"

라벨은 미국에서 열린 한 강연에서 사티에 대해 '특이한 것을 탐구하는 발명가'라고 소개한 바 있다. '작곡가'라는 말 대신 '발명가'라는 단어를 사용했을 만큼 사티는 끊임없이 음악에 대한 새로운 시각을 제시하였다. 그는 반바그너주의자였으며 친구인 드뷔시의 인상주의 음악에도 반기를 들었다. 카페 피아니스트였으며 종교적 신비주의자였고, 쉽고 간결한 일상의 음악을 주창하였다. 무엇보다 현대예술의 기본 화두라고 할

수 있는 '아름다워야 예술이 되는가'라는 물음을 던진 최초의 전위음악가이기도 하다. 동시에 그는 이 모든 범주 어디에도 속하지 않는 예술가였다. 마치 추격자를 따돌리듯이 매번 자신의 정체성을 바꿔나갔던 것이다. 그래서일까, 사티의 음악은 그가 세상을 떠난 후에 급속도로 잊혀져 갔다. 그를 정신적 지주로 삼았던 〈아르쾨유〉 악파와 〈프랑스 6인조〉마저 뿔뿔이 흩어지며 사티 음악의 계보를 이어나가지 못했다. 그의 음악은 동시대 음악가인 드뷔시나 라벨 같은 대가의 이름에 가려져 합당한 음악사적 평가를 받지도 못했다. 사실 전문 음악가가 사티 음악을 연주회장에서 연주하는 경우는 거의 없다. 사티 입장에서도 사람들이 엄숙한 연주회장에 앉아 자신의 음악을 경청한다는 것은 기절할 정도로 우습고 싫을 것이다.

사티의 음악이 조명받기 시작한 것은 불과 얼마 되지 않으며 그나마도 전문 음악가보다는 대중들에게 몇몇 작품들로만 알려져 있는 형편이다. 라벨마저 그를 '발명가'라고 했을 정도로 음악가들은 그를 전문 음악가로 평가하기를 꺼렸다. 물론 이도 사티가 원했던 바일 것이다. 그러나 사티가 초현실주

의와 미니멀리즘 등 20세기 현대 전위예술의 선구자였던 것은 부인할 수 없는 사실이다. 전위예술가들이 가장 존경하는 음악가로 사티를 꼽을 정도이니 말이다.

사티는 1925년 7월 1일 세상을 떠났다. 과음에 의한 간경변이 원인이었다. 세상을 떠나기 전 사티는 사제와의 대화를 청했다. 사제는 사티에게 당신은 음악가이냐고 물었다. 사티는 이 물음에 자신은 그저 음악을 조금 아는 사람일 뿐이라고 수줍게 답했다. 그리고는 자신에게 남은 것은 아무것도 없으며 너무 혼란스럽다고 절망적으로 말했다. 어머니와 쉬잔과 함께 살던 자신의 세계는 허상이었음을 느꼈던 것일까. 죽음을 앞두고서야 자신 곁에는 아무도 없다는 사실을 깨달았던 것일까. 끝내 세상에 받아들여지지 않은 자신과 자신의 음악이 절망스러웠을까.

에릭 사티는 27년간 살았던 아르퀘유 묘지에 잠들어 있다. 평생을 고독 속에 살았던 그답게 떠나는 길도 그랬다. 그의 장례식에 참석한 동료 음악가는 거의 없었다. 그가 늘상 말했듯이 너무 낡은 시대에 너무 젊게 온 사티는 누구에게도 이해받

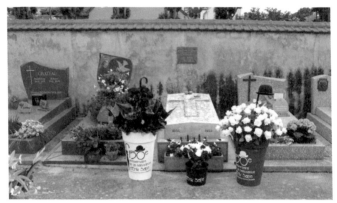

사티의 무덤. Jo arb.

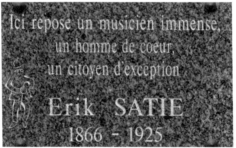

사티 묘비

'이곳에 음악의 거장이 잠들어 있습니다.
그는 마음이 따뜻한 사람이었으며
특출한 시민이었습니다'

에릭 사티

지 못하고 급속도로 잊혀졌다. 사티가 추구했던 음악적 이상은 그가 세상을 떠난 뒤 수십 년이 지나고 나서야 비로소 실현되었다. 사티 음악은 재평가되었고 음악사뿐 아니라 예술사에 큰 자취를 남긴 음악가로 남았다.

어떻게 사티가 고독하지 않았겠는가….

절망과 우울 속에서도
포기할 수 없었던 음악

2010년 발표한 나의 에릭 사티 피아노 모음곡집 〈Alone〉은 유난히도 많은 고생 끝에 나온 것이라 그만큼 애정도 많이 가는 앨범이다. 녹음 장소 선정부터 쉽지 않았다. 무엇보다 피아노 상태와 음향이 모두 적절한 장소를 찾아야 하기 때문이었다. 연주장과 스튜디오를 찾아 여기저기를 헤맸다. 피아노 상태가 괜찮으면 음향이 썩 마음에 들지 않는다거나 일정이 조율되지 않는 등 우여곡절이 많았다. 그런데 막상 녹음을 끝내고 나니 생각만큼 음향이 만족스럽지 못했다. 고민 끝에 결국

전부 폐기하고 처음부터 다시 녹음하기로 하였다. 두 번째 녹음 일정을 잡자마자 독감에 걸리는 바람에 몇 날 며칠을 연습도 못 하고 걱정만 하기도 하였다.

하지만 그런저런 사연들이야 연주를 하다 보면 항상 있는 일이니 그러려니 할 수 있는 일들이었다. 무엇보다도 가장 힘들었던 것은 사티 음악 그 자체였다. 연습을 할수록 사티는 나를 끝없는 나락으로 떨어뜨렸다. 단순히 우울하거나 감성적인 음악이라고만 하기에는 너무도 집요한 느낌이었다. 강박적이며 편집증적인 병적 우울감이 연습하는 내내 나를 휘감았던 것이다. 사티의 음악은 도무지 해결될 기미도 보이지 않는 절망적 우울이었다. 그러나 그렇게 힘들어하면서도 사티 음악을 포기해 버릴 수 없었다. 그 이유도 사티 음악 때문이었다. 사티 음악의 병적인 고독 속에서 동시에 신비로움이 느껴졌던 것이다. 공허하고 집요한 고독이지만 동시에 신비로운 사티 음악은 나를 놓아주지 않았다.

사실 사티는 독특하다는 말로는 부족할 정도로 독특한 사람이었다. 음악이나 삶이 모두 그랬다. 그의 음악은 아마추어

로 취급되면서 무시당하기 일쑤였다. 아무도 사티의 음악을 이해해 주지 않고 비웃기만 했다. 나처럼 용기 없는 사람은 그런 음악을 도저히 할 수 없었을 것이다. 하지만 사티는 누구의 음악도 흉내 내지 않고 묵묵히 자신의 길을 갔다. 그리고 누구보다 먼저 현대음악에 도달했다. 아마도 그런 까닭에 오히려 현대에 와서야 사티의 음악이 진가를 발휘하게 되었으리라.

글을 쓰는 내내 조금은 행복한 마음으로 사티의 고독이 옮겨와 힘들어하던 그때를 떠올렸다. 사티는 왜 그런 출구 없는 고독을 노래했는지, 그 해답을 찾아가던 여정을 이제 혼자가 아닌 독자 여러분과 함께 마친다.

에릭 사티

- 1866년 프랑스 옹플레르에서 태어나다. 아버지는 해운중개업자였다. 후에 제지업과 출판업에 종사하게 되었는데 사티의 초기 작품 대다수가 이곳에서 출판되었다.

- 1870년 번역 일을 맡게 된 아버지를 따라 파리로 이사를 가다.

- 1872년 어머니의 사망 후 옹플레르로 돌아와 할머니와 함께 살게 되다.

- 1876년 아버지가 피아노 교사와 재혼하다.

- 1878년 사티의 할머니가 바닷가에서 죽은 채로 발견되다. 이 일로 사티는 다시 파리로 가서 아버지와 살게 된다. 새어머니에게 악기 연주를 배웠으나 이 일을 계기로 새어머니와 사이가 나빠지고 틀에 박힌 레슨에 대해 반감을 가지

게 된다.

- 1879년 파리 국립음악원에 입학하다. 그러나 사티는 훗날 파리 국립음악원을 감옥이라고 표현할 정도로 학교 생활에 적응하지 못했다.

- 1884년 사티 최초의 작품으로 알려진 피아노 소품인 〈알레그로〉가 탄생하다.

- 1886년 퇴학을 당할 수 있다는 학교의 여러 차례 경고 끝에 사티는 군대에 자원입대한다. 그러나 입대한 지 몇 주 지나지 않아 군대에서 탈출할 방법을 궁리하기 시작했다. 어느 추운 겨울 밤에 알몸으로 밤새도록 밖에 서 있었다. 그 결과 폐울혈이라는 진단을 받고 제대하게 된다.

- 1887년 몽마르트르에 정착하다. 박자 기호나 마딧줄, 조표 등을 무시하는 등 다른 작곡가들과 차별되는 자신만의 작곡 스타일을 만들어나가기 시작한다. 말라르메나 베를렌 등 시인들과 교류하기 시작하다.

- 1890년 몽마르트르의 코르토가 6번지로 이사하다. 캬바레 검은 고양이에서 드뷔시와 만나다.

- 1891년   장미십자교단 교주인 펠라당과 만나다. 그러나 곧 이어
          결별하고 스스로 지도자 예수의 예술수도교회를 설립했
          다. 신도는 사티 자신뿐이었다.

- 1893년   1월에 모델이자 화가인 쉬잔 발라동을 만나다. 만나자
          마자 사티는 쉬잔에게 청혼했다. 쉬잔은 코르토가의 사
          티 바로 옆 방으로 이사를 오며 둘의 사랑은 본격적으로
          시작되었다. 사티는 쉬잔을 '비키'라는 애칭으로 부르며
          자신의 모든 사랑을 쏟아부었다. 이때 쉬잔이 그려준 사
          티의 초상화를 평생 간직한다.

          6월에 쉬잔은 사티에게 갑작스런 이별을 고한다. 사티는
          평생 고독과 슬픔 속에 남게 된다. 쉬잔과 헤어진 후 〈벽
          사시옹〉이 작곡되었다. 스스로에게 벌을 주는 의미였다
          고 한다.

          모리스 라벨과 만나다.

- 1895년   약간의 돈을 상속받다. 이 돈으로 사티는 똑같은 모양의
          벨벳 정장 일곱 벌을 산다. 이후로 '벨벳 신사'라는 별명
          을 얻게 된다.

- 1896년   상속받은 돈을 다 써버린 사티는 코르토가에 있는 좀 더 작고 싼 방으로 이사한다.

- 1898년   파리에서 남쪽으로 3km 정도 떨어진 아르쾨유로 이사하다. 이때부터 매일 몽마르트르까지 걸어서 출퇴근한다.

- 1905년   스콜라 칸토룸에 입학하여 알베르트 루셀로부터 대위법 수업을 받다. 사티는 이에 대해 사람들이 자신의 무지를 지적하는 데 지쳤기 때문이라고 했다. 3년 후 무사히 대위법 학위를 따다.

- 1915년   장 콕토와 피카소를 만나다.

- 1917년   장 콕토와 피카소와 함께 발레극 〈파라드〉를 탄생시키다. 이 작품으로 사티는 최초의 전위음악가라는 타이틀을 가지게 된다.

- 1919년   다다이즘 운동을 일으킨 시인 트리스탄 차라와 만나다. 이를 계기로 다다이스트 예술가 피카비아나 뒤샹, 만 레이 등과 친교를 쌓게 되고 본격적으로 다다이즘적인 작품들을 하게 된다.

- 1923년   사티를 정신적 지주로 삼은 〈아르쾨유〉 악파가 탄생하

다. 비공식적이었던 이 그룹은 사티가 사망한 후 해산된다.

- 1924년 피카비아, 뒤샹 등과 함께 초현실주의 발레극 〈휴연〉을 탄생시키다. 공연 중간에 상영된 르네 클레르의 영화 〈막간극〉에 출연하고 음악을 담당했다.

- 1925년 병으로 쓰러지다. 후원자였던 에티엔 드 보몽에 의해 파리의 세인트 조셉 병원에 입원했다. 동행했던 초현실주의 작가 피에르 드 마소에 의해 사티의 마지막 모습이 기록될 수 있었다.

  7월 1일 병원에서 세상을 뜨다. 사인은 지나친 음주에 의한 간경변이었다. 사티는 아르쾨유 묘지에 묻히다.

## 피아노 작품

• 알레그로 Allegro (1884)

• 오지브 Ogives I, II, III, IV (1886)

• 사라방드 Sarabandes I, II, III (1887)

• 짐노페디 Gymnopédies I, II, III (1888)

• 그노시엔느 Gnossiennes I, II, III, IV, V, VI, VII (1890)

• 장미십자교단의 종소리 Sonneries de la Rose+Croix (1891~1892)

• 별들의 아들 Le Fils des étoiles (1891~1892)

• 에긴하르트 전주곡 Prélude d'Eginhard (1892~ 1893)

• 고딕 댄스 Danses Gothiques (1893)

• 벡사시옹 Vexations (1893)

- 차가운 작품 – 도망가는 세 개의 노래

  Pièces froides - trois Airs à fuir (1897)

- 차가운 작품 – 3개의 비뚤어진 춤

  Pièces froides - trois Danses de travers (1897)

- 천국의 영웅문 전주곡

  Prélude de la porte héroïque du ciel (1897)

- 상자 속의 잭 Jack in the Box (1899)

- 배 모양의 3개의 작품 Trois morceaux en forme de poire (1903)

- 피카딜리 Le Piccadilly (1904)

- 타피스리 전주곡 Prélude en tapisserie (1906)

- 기분 나쁜 깨달음 Aperçus désagréables (1908~1912)

- 말의 복장으로 En habit de cheval (1911)

- 엉성한 프렐류드 (개를 위하여)

  Préludes flasques (pour un chien) (1912)

- 진짜 엉성한 프렐류드 (개를 위하여)

  Véritables préludes flasques (pour un chien) (1912)

- 자동 묘사 Descriptions automatiques (1913)

- 바싹 마른 태아 Embryons desséchés (1913)

- 애교 있는 나무 눈사람의 스케치

  Croquis et Agaceries d'un gros bonhomme en bois (1913)

- 사방으로 넘겨진 책장 Chapitres tournés en tous sens (1913)

- 낡은 금화와 갑옷 Vieux Sequins et Vieilles Cuirasses (1913)

- 유치한 이야기 Menus propos enfantins (1913)

- 유치한 풍경 Enfantillages pittoresques (1913)

- 부담스러운 가벼운 잘못 Peccadilles importunes (1913)

- 스포츠와 여흥 Sports et Divertissements (1914)

- 오래 되고 즉각적인 시간들

  Heures séculaires et instantanées (1914)

- 넌덜머리 나는 고상한 3개의 왈츠

  Les Trois Valses distinguées du précieux dégoûté (1914)

- 끝에서 두 번째 생각 Avant-dernières Pensées (1915)

- 사무실 소나타 Sonatine bureaucratique (1917)

- 상승하는 3개의 작은 작품 Trois petites pièces montées (1919)

- 녹턴 Nocturnes I, II, III, IV, V (1919)

- 첫 번째 미뉴에트 Premier menuet (1920)

- 괴상한 미녀 La Belle Excentrique (1920)

성악 작품

- 가난한 자들을 위한 미사 Messe des pauvres (1895)

- 소크라테스 Socrate (1918)

노래

- 세 개의 멜로디 Trois mélodies(1886)

- 세 개의 또 다른 멜로디 Trois autres mélodies(1886)

- 세 개의 사랑의 시 Trois poèmes d'amour (1914)

- 세 개의 멜로디 Trois mélodies (1916)

- 네 개의 작은 멜로디 Quatre petites mélodies (1920)

- 루디옹 Ludions (1923)

- 세 개의 무언가 Trois mélodies sans paroles

- 의사의 집 Chez le docteur

- 다정함 Tendresse

- 니는 당신을 원해요 Je te veux

- 이제 갈까요, 점잔 떠는 아가씨 Allons-y Chochotte

- 완행열차 L'omnibus automobile

- 제국의 여가수 La Diva de l'Empire

무대 음악

- 파라드 Parade (1917)

- 메두사의 함정 Le Piège de Méduse(1921)

- 메르퀴르 Mercure (1924)

- 휴연 Relâche (1924)

실내악

- 가구음악 Musique d'ameublement

- 오른쪽과 왼쪽에 보이는 것들 (안경을 쓰지 않고) Choses vues à
  droite et à gauche (sans lunettes)

- 살찐 원숭이 왕을 깨우는 종소리 Sonnerie pour réveiller le bon
  gros roi des singes

사후 발견 작품

• 새로운 차가운 작품 Nouvelles Pièces froides

• 어느 여름 밤의 공상에 대한 5개의 표정 Cinq Grimaces pour Le

  Songe d'une nuit d'été

# 에릭 사티

초판 1쇄 발행 | 2022년 1월 20일

지은이 | 김석란
펴낸이 | 이성수
주간 | 김미성
편집장 | 황영선
편집 | 이경은, 이홍우, 이효주
디자인 | 여혜영
마케팅 | 김현관
펴낸곳 | 올림
주소 | 07983 서울시 양천구 목동서로 77 현대월드타워 1719호
등록 | 2000년 3월 30일 제2021-000037호(구:제20-183호)
전화 | 02-720-3131 | 팩스 | 02-6499-0898
이메일 | pom4u@naver.com
홈페이지 | http://cafe.naver.com/ollimbooks

ISBN 979-11-6262-053-3  03600